商业广告设计

祝 彬 编著

清华大学出版社
北京

内容简介

本书是介绍商业广告设计相关知识的学习工具书，全书共7章，主要包括商业广告设计基础入门、商业广告色彩应用与搭配、商业广告设计布局与构图、广告设计构成元素和创意提升策略、商业广告设计赏析5个部分。本书主体内容采用了"理论知识+案例鉴赏"的方式进行讲解，书中提供了类型丰富的商业广告设计案例，如户外路牌广告、橱窗展示广告、DM传单广告、互联网广告、社交媒体营销海报等。图文搭配的内容编排方式不仅能让读者更好地掌握商业广告设计的相关知识，还可以强化广告设计的实战应用能力。

本书适合学习商业广告设计、平面设计的读者作为入门级教材，也可以作为大中专院校艺术设计类相关专业的教材或广告设计培训机构的教学用书。此外，本书还可以作为商业广告设计师、平面设计师、媒体营销人员及艺术爱好者岗前培训、扩展阅读、案例培训、实战设计的参考用书。。

本书封面贴有清华大学出版社防伪标签，无标签者不得销售。
版权所有，侵权必究。举报：010-62782989，beiqinquan@tup.tsinghua.edu.cn。

图书在版编目(CIP)数据

商业广告设计/祝彬编著．—北京：清华大学出版社，2022.9
ISBN 978-7-302-60593-5

Ⅰ．①商… Ⅱ．①祝… Ⅲ．①商业广告—设计 Ⅳ．① J524.3

中国版本图书馆 CIP 数据核字（2022）第 064757 号

责任编辑：李玉萍
封面设计：王晓武
责任校对：张彦彬
责任印制：曹婉颖

出版发行：清华大学出版社
 网　　址：http://www.tup.com.cn，http://www.wqbook.com
 地　　址：北京清华大学学研大厦 A 座　　邮　　编：100084
 社 总 机：010-83470000　　邮　　购：010-62786544
 投稿与读者服务：010-62776969，c-service@tup.tsinghua.edu.cn
 质 量 反 馈：010-62772015，zhiliang@tup.tsinghua.edu.cn
印 装 者：涿州汇美亿浓印刷有限公司
经　　销：全国新华书店
开　　本：185mm×260mm　　印　　张：13.75　　字　　数：220 千字
版　　次：2022 年 10 月第 1 版　　印　　次：2022 年 10 月第 1 次印刷
定　　价：69.80 元

产品编号：090305-01

○ 编写原因

在日益激烈的市场竞争环境下，如何让商业广告吸引受众注意力，清晰地传达广告信息并促进产品销售，是广告主和设计师都格外关心的问题。结合商业广告设计的关键要素和商业应用需求，我们特别编写了本书，从设计的角度解读如何提升商业广告视觉传达的效果。

○ 本书内容

本书共7章，从商业广告设计基础入门、色彩应用与搭配、布局与构图、广告构成元素和创意提升策略、商业广告设计赏析5个方面讲解广告设计的相关知识。各部分的具体内容如下所述。

部分	章节	内容
基础入门知识	第1章	该部分是商业广告设计入门篇，主要介绍商业广告设计的原则、基本原理、关键设计要素和广告设计心理学知识
色彩应用与搭配	第2章	该部分从广告设计不可忽略的色彩表达入手，介绍了色彩基础知识、如何利用色彩的表现力、商业广告基础色应用以及商业广告色彩搭配技巧等内容
布局与构图	第3~4章	该部分主要介绍了商业广告设计的布局与构图运用，包括版面设计的基本构图元素、六大视觉流程、版式设计布局方式和商业广告构图模式等内容
广告构成元素和创意提升策略	第5~6章	该部分围绕商业广告设计的内容、图形、文字和创意4个方面来讲解，介绍了提高视觉表现力的方法，包括内容要素设计技巧、图形表达方式、文字设计方法和创意提升策略等内容
广告设计案例赏析	第7章	该部分是商业广告设计赏析部分，深度解析了不同行业商业广告设计的要点，包括生活类、美妆护理类、数码科技类以及母婴用品类商业广告案例

○ 怎么学习

○ 内容上——实用为主，涉及面广

本书内容涉及食品、房地产、美容、汽车和母婴等多个行业，从商业广告设计需要重点解决的关键问题入手，由浅入深地讲解了广告设计的基本思路、方法和技巧，力求在传递实用知识的同时能启发读者思考，从而培养创意设计思维。

○ 结构上——版块设计，案例丰富

本书特别注重版块化的编排形式，每个版块的内容均有案例配图展示，广告案例从思路、配色、设计思考、同类赏析4个方面进行解读，通过案例来分析设计者的创意思路，以鉴为主，用赏析的思路展现设计者的设计技巧、操作方法，让读者作为欣赏者来了解商业广告设计的内容和方法。

○ 视觉上——配图精美，阅读轻松

本书无论是知识配图还是案例鉴赏，均非常注重配图的美观度，目的是让读者在学习知识、鉴赏优秀作品的同时加强对美感的理解和培养，良好的视觉效果也营造了轻松的阅读和学习氛围。

○ 读者对象

本书适合学习商业广告设计、平面设计的读者作为入门级教材，也可以作为大中专院校艺术设计类相关专业的教材或广告设计培训机构的教学用书。此外，本书还可以作为商业广告设计师、平面设计师、媒体营销人员及艺术爱好者岗前培训、扩展阅读、案例培训、实战设计的参考用书。

○ 本书服务

本书额外附赠了丰富的学习资源，包括本书配套课件、相关图书参考课件、相关软件自学视频，以及海量图片素材等。本书赠送的资源均以二维码形式提供，读者可以使用手机扫描右方的二维码下载使用。由于编者经验有限，加之时间仓促，书中难免会有疏漏和不足，恳请专家和读者不吝赐教。

编　者

CONTENTS 目录

第1章 商业广告设计基础入门

1.1 商业广告设计的原则2
 1.1.1 真实性原则 3
 1.1.2 关联性原则 4
 1.1.3 创新性原则 5
 1.1.4 形象性原则 6
 1.1.5 情感性原则 8

1.2 商业广告设计的基本原理9
 1.2.1 广告信息原理 10
 1.2.2 广告需求原理 11
 1.2.3 广告说服原理 13

1.3 了解设计中的关键要素14
 1.3.1 色彩：让画面更具魅力 15
 1.3.2 布局：让信息更有格调 17
 1.3.3 图片：让界面更具吸引力 19
 1.3.4 文字：让内容更具竞争力 21

1.4 广告设计中的心理学知识23
 1.4.1 心理学在商业广告中有什么用 24
 1.4.2 消费者心理特征如何分析 25
 1.4.3 心理学在广告设计中的
 使用原则 25

第2章 商业广告色彩应用与搭配

2.1 色彩知识快速入门28
 2.1.1 色彩的基础理论 29
 2.1.2 色彩的心理感受 30

2.2 利用色彩表现空间感32
 2.2.1 烘托主题的冷暖色 33
 2.2.2 和谐统一的同类色 34
 2.2.3 增大张力的对比色 35

2.3 商业广告基础色应用36
 2.3.1 红色 37
 2.3.2 黄色 39
 2.3.3 橙色 41
 2.3.4 绿色 43
 2.3.5 蓝色 45
 2.3.6 青色 47
 2.3.7 紫色 49
 2.3.8 黑白灰色 51

2.4 商业广告色彩搭配技巧53

2.4.1 单色搭配技巧 54
2.4.2 互补色搭配技巧 55
2.4.3 邻近色搭配技巧 56
2.4.4 三色搭配技巧 57
2.4.5 四色搭配技巧 58

第3章 商业广告版面编排与布局

3.1 版面设计的基本构图元素60
 3.1.1 点 .. 61
 3.1.2 线 .. 62
 3.1.3 面 .. 63
3.2 广告版面设计的基本原则65
 3.2.1 整体性与艺术性 66
 3.2.2 思想性与趣味性 67
3.3 版面设计的六大视觉流程68
 3.3.1 直线视觉流程 69
 3.3.2 斜线视觉流程 71
 3.3.3 曲线视觉流程 72
 3.3.4 导向视觉流程 73
 3.3.5 反复视觉流程 75
 3.3.6 重心视觉流程 76
3.4 版面设计的布局方式77
 3.4.1 版面分割布局 78
 3.4.2 中轴对齐布局 80
 3.4.3 倾倒式布局 81
 3.4.4 骨骼型布局 82

第4章 商业广告构图与形式法则

4.1 商业广告版面构图模式84
 4.1.1 九宫格构图 85
 4.1.2 三分线构图 86
 4.1.3 三角形构图 87
 4.1.4 框架式构图 88
 4.1.5 分散式构图 89
 4.1.6 十字线构图 90
 4.1.7 圆形构图 91
4.2 商业广告构图的形式美法则92
 4.2.1 对称与均衡 93
 4.2.2 节奏与韵律 95
 4.2.3 留白与疏密 97
 4.2.4 对比与统一 99
 4.2.5 比例与分割 101

第5章 商业广告构成元素详解

5.1 商业广告设计的内容要素104
 5.1.1 广告标题的写作技巧 105
 5.1.2 广告标语的设计方法 107
 5.1.3 广告正文撰写的四要素 109

- 5.1.4 内容在构图编排中要注意的问题 112
- 5.2 商业广告设计的图形要素 115
 - 5.2.1 图形要素的选择 116
 - 5.2.2 图形的直接表达方式 118
 - 5.2.3 图形的间接表达方式 120
 - 5.2.4 图形编排注意事项 122
 - 5.2.5 广告设计师常用网站推荐 124
- 5.3 商业广告设计的文字要素 126
 - 5.3.1 文字的主要功能 127
 - 5.3.2 文字设计的原则 129
 - 5.3.3 文字设计法——改变文字的颜色 131
 - 5.3.4 文字设计法——将文字进行创意重组 133
 - 5.3.5 文字设计法——改变文字的外形 135

第6章 商业广告创意策略提升

- 6.1 创意设计的六大原则 138
 - 6.1.1 独创性 139
 - 6.1.2 震撼性 140
 - 6.1.3 关联性 142
 - 6.1.4 简明性 143
 - 6.1.5 实效性 143
 - 6.1.6 亲和性 144
- 6.2 创意设计的5种思维 146
 - 6.2.1 逻辑集中思维 147
 - 6.2.2 形象发散思维 148
 - 6.2.3 逆向求异思维 149
- 6.3 创意广告表达的特殊手法 150
 - 6.3.1 相似比喻法 151
 - 6.3.2 鲜明对比法 153
 - 6.3.3 幽默夸张法 155
 - 6.3.4 极简抽象法 157
 - 6.3.5 形象借用法 159
 - 6.3.6 融合替换法 161
 - 6.3.7 生动拟人法 163

第7章 行业典型商业广告赏析

- 7.1 生活类商业广告设计 166
 - 7.1.1 食品类广告设计 167
 - 7.1.2 服饰类广告设计 169
 - 7.1.3 房地产类广告设计 171
 - 7.1.4 汽车类广告设计 173
 - 【深度解析】果汁品牌广告设计 175
- 7.2 数码科技类商业广告设计 178
 - 7.2.1 手机广告设计 179
 - 7.2.2 数码相机广告设计 181
 - 7.2.3 数码配件广告设计 183
 - 【深度解析】耳机产品广告设计 185

7.3　美妆护理类商业广告设计188

7.3.1　面部护肤类广告设计 189
7.3.2　彩妆类广告设计 191
7.3.3　洗发和护发类广告设计 193
7.3.4　口腔护理类广告设计 195
【深度解析】美妆眼影广告设计 197

7.4　母婴用品类商业广告设计200

7.4.1　妈妈用品广告设计 201
7.4.2　婴儿用品广告设计 203
7.4.3　喂养用品广告设计 205
【深度解析】婴儿用品品牌广告设计 ... 207

第 1 章

商业广告设计基础入门

学习目标

在现代营销活动中，商业广告是重要的宣传媒介，它会为用户提供有价值的信息。随着经济和科技的快速发展，商业广告的功能、特征、样式也发生了很大的变化，要设计出打动人心的商业广告，必须明确商业广告的设计原则和基本要点。

赏析要点

广告信息原理
广告需求原理
广告说服原理
色彩：让画面更具魅力
布局：让信息更有格调
图片：让界面更具吸引力
文字：让内容更具竞争力
消费者心理特征如何分析

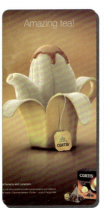
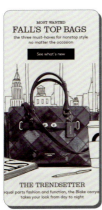
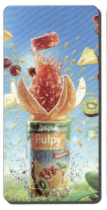

1.1 商业广告设计的原则

商业广告是通过视觉元素来实现商品和品牌信息的传播的，利用这些视觉元素进行商业信息的有效表达是商业广告设计的首要使命。视觉元素可以有多种多样的变化形态，但其基本设计原则是共通的。总体来看，商业广告要遵循真实性、关联性、创新性、形象性、情感性五大设计原则。

1.1.1 真实性原则

商业广告具有促进销售、品牌宣传和指导消费的功能，这要求其必须遵循广告的真实性原则。真实性原则包括3项内容：一是广告商品/服务的客观真实性；二是广告内容的客观真实性；三是广告感知的客观真实性。

- ◆ 商品服务的客观真实性是指商业广告所宣传推广的产品或服务应是客观存在的，不得虚构产品或服务。

- ◆ 内容的客观真实性是指商业广告所传递的信息应准确、真实，如商品功效、质量的宣传需准确真实，不得虚假宣传。

- ◆ 广告感知的客观真实性是指广告信息所传递给消费者的感受应真实，不得欺骗或误导消费者。

商业广告的真实性原则并没有对广告的艺术性进行限制，而是要求商业广告在表现上应展现出商品或服务的本质特征，同时避免用不符实际、具有迷惑性的表达来误导受众。以下面3组设计案例为例，这3组案例分别表达了VR、谷物食品、牛奶饮品的不同商品特性，设计师在商品信息的呈现上采用了一些艺术表现手法，将广告的真实性与艺术性结合起来，使广告内容更形象，也更吸引人。

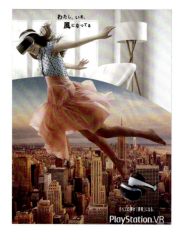
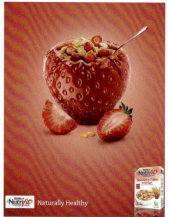
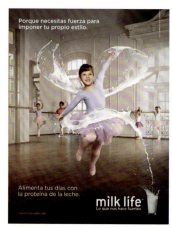

1.1.2 关联性原则

商业广告是连接商家和消费者的桥梁，那么商业广告如何发挥桥梁的作用呢？这就要求商业广告的设计要符合关联性原则。关联性原则包括两方面：一是广告内容要与商品/服务本身相关联；二是广告内容要与消费者相关联。

◆ **要与商品／服务本身相关联**：商业广告的内容要能清晰地传递出商品／服务本身的特点、优势、功能和形象等，这样才能让消费者在看到广告内容时注意到产品的一些特性或概念，为品牌树立形象。

◆ **要与消费者相关联**：商业广告最终是给消费者看的，在内容上不管是图形、文字还是色彩的运用，都要考虑消费者的需求和感受，以便让消费者很好地理解广告所要传递的信息。

基于商业广告的关联性原则，在进行广告设计时要明确广告的主体、目的、目标受众、要传递的信息以及传播的渠道等，通过明确这些"关联"来更准确地把握消费者的关注点和兴趣点。下图所示为啤酒产品的商业广告案例，在广告的视觉语言的表达上，两则案例都采用了冰雪元素，以体现产品冰镇酷暑的特点。对于喜欢喝啤酒的

消费者来说，在炎热的夏天看到这样的图片，能让人产生一种冰爽、解渴的感觉，这样就可以很好地促使消费者产生购买行为。

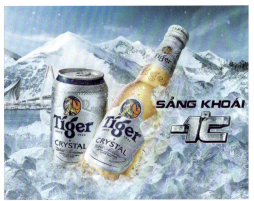

商业广告如果失去了关联性就无法发挥企业营销、树立品牌形象的作用。那些有说服力的商业广告，都会确保广告能传递出商品个性，契合消费者的需求。如下列商业广告，虽然风格不同，但都与产品和目标受众有关联，分别体现了香蕉焦糖红茶、防晒霜和手提包的产品个性。

1.1.3 创新性原则

创新是让广告脱颖而出的关键要素。在信息爆炸的环境下，商业广告更需要通过创新来吸引受众的注意力。创新性原则既包括广告内容的创新，也包括广告载体的创新。随着商品经济的发展，商业广告的载体也越来越丰富，不仅有户外广告牌、电子

显示屏，还有报纸、杂志、DM单，以及微营销、短视频等各种线上载体。

内容上的创新可以体现商业广告的个性，有创意的广告可以有效吸引受众的注意力，在增强广告说服力的同时给用户留下深刻的印象，提升营销效果，如以下三维户外商业广告和主题为"释放你的眼睛"的商业广告。

1.1.4 形象性原则

树立品牌形象是商业广告的主要目的之一。因此，商业广告要扮演塑造企业形象

的重要角色，通过广告传播来让公众了解企业的精神、理念或产品风格等，如以下主题为"随时随地预定"和"简单自然"的商业广告。

品牌形象的塑造是一个长期的过程，企业的每一则商业广告都会影响受众的认知，给消费者留下某种印象。企业可以通过规划商业广告在设计上的表现来让品牌的独特形象深入人心，如以下设计风格具有"统一性"的商业广告，可以给受众留下鲜明的印象。

1.1.5 情感性原则

　　人们在观看商业广告时，根据接收到的广告信息会产生心理活动，这种心理活动在很大程度上会影响消费者的购买决策。为了更好地达到广告营销的目的，设计师在进行商业广告设计时要遵循情感性原则，通过情感刺激来促成消费行动，如很多电商商业广告都会以低价、打折等来刺激用户消费，同时通过"购买"按钮来引导用户到达购买页面。

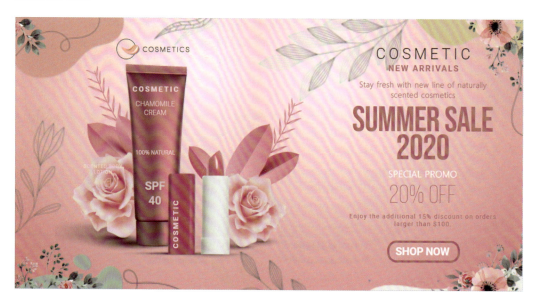

　　运用好感情因素能极大地与受众产生共鸣，增强广告的传达效果。在商业广告中烘托美、力量、幽默、温情、欢乐和舒适等，都是情感性原则的一种体现。

1.2 商业广告设计的基本原理

在商业广告的传播过程中，信息、渠道和受众都是重要的要素。从营销的角度来看，广告信息的传播需要发挥满足消费者的心理需求、说服消费者的作用。那么，如何才能让商业广告发挥理想的作用呢？具体要明确商业广告设计的3个基本原理，分别是广告信息原理、广告需求原理和广告说服原理。

1.2.1 广告信息原理

商业广告是传递产品/品牌信息的一种有效手段，当广告内容呈现在消费者眼前时，消费者与企业之间会进行双向的信息沟通。信息沟通是否顺畅直接影响着广告效果，优秀的商业广告会借助有效的视觉符号来让受众对广告信息的解读更顺畅。如以下商业广告案例，该组商业广告整体布局简洁大方，创意浅显易懂，让受众在短时间内就理解广告要传达的重点信息。

在现代快节奏的生活中，商业广告需要非常快速有效地传达信息，这就要求广告设计要使用大众容易理解的语言，内容和形式要易于传播。大多数商业广告在整体布局上都不会过于杂乱，当信息内容比较丰富时，设计师也会通过结构规划来让广告整体看起来有层次、有重点。

如下所示是两则风格不同的商业广告，左图针对女性的励志商业广告内容简单直接，设计师只用了一个短语来传达信息；右图的音乐会商业广告要传达的信息较多，设计师使用了"块"状的布局方式，将信息元素整齐排列，使海报整体看起来更加井井有条，整洁的"成块"结构也使受众更容易获取重要信息。

1.2.2 广告需求原理

需求原理是商业广告设计的第二个基本原理。根据马斯洛需求层次理论,人们的需求可分为生理需求、安全需求、社会需求、尊重需求和自我实现需求5个层次。商业广告只有在刺激了消费者的某种需求后,才能让消费者产生购买欲望。以食物商业广告为例,通常都会以"美味""营养"和"健康"来刺激消费者的生理需求。

商业广告设计

明确商业广告设计的需求理论，可以帮助设计师更好地找到"刺激点"。总体来看，人们的消费形态可以分为理性消费形态和感性消费形态两种类型。

理性消费形态下，人们更关注价格、质量、功能和数量等；感性消费形态下，人们更关注感情、美感、内涵、精神和自我实现等。这也是现代企业在进行产品设计时既非常注重产品本身的品质，也非常注重情感包装的原因，品质可以满足人们的物质需求，情感包装则能满足人们的精神需求。

广告营销同样如此，商业广告既可以通过突出产品功能或服务来满足人们的使用需求，也可以从亲情、友情和爱情等角度出发来满足人们的精神需求。设计师可以对消费者的需求强弱进行判断，以此来选取广告设计的角度，如体现产品的设计、性能、工艺或体现品牌价值、美学、风格。

以下列冰淇淋产品为例，其针对的人群主要是喜欢享用美味甜点，但又害怕高卡路里，希望饮食健康的消费者。

针对此类消费者，该品牌商业广告运用了天然水果、植物和明亮的色块等元素来体现冰淇淋"健康""新鲜""无脂"和"低卡路里"的特点。另外，在冰淇淋包装上也展现了每支冰淇淋所含的卡路里热量，使追求健康饮食的消费者能够放心品尝该款冰淇淋。

1.2.3 广告说服原理

企业的商业广告能否被接受，很大程度上取决于广告内容是否能说服受众。当受众被广告内容说服时，他们对待品牌的态度和行为都会发生变化，如从产生购买欲望到作出购买决策。

广告的说服要经历一定的过程，具体流程为引起注意→产生兴趣→激发欲望→留下记忆→采取行动。从广告的说服模式可以看出，引起注意是广告说服的第一步。商业广告中常使用醒目的文字、新奇的创意、强烈的色彩和幽默的广告语来吸引受众的注意力。如以下作品，左图的商业广告用饱和度较高的底色和显眼的文字来吸引目光，右图的商业广告则使用莫扎特的形象来凸显广告的创意，使广告更能够抓住消费者的眼球。

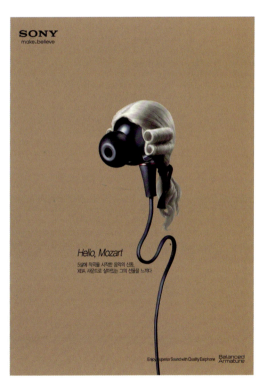

兴趣与受众的个人情感有关，如健身爱好者一般会对塑身、瑜伽、减肥及运动品等广告产生兴趣。欲望是消费者需求的一种体现，记忆则是广告给予受众的某种印象，其与需求有一定的关联，受众需求越强烈，对商业广告的印象也会越深刻。当然，商业广告本身是否有突出的记忆点，也会影响受众对于广告的印象深浅，这就要求设计师必须采用有效的手段赋予广告独特的视觉记忆点。

1.3 了解设计中的关键要素

　　商业广告是以色彩、布局、图片和文字等要素组合创造成的一个整体，这些要素如果搭配得当，会使商业广告产生强烈的视觉冲击力和感染力；反之，则会分散注意力，影响视觉营销的效果。

1.3.1 色彩：让画面更具魅力

色彩是能让商业广告更具感染力的视觉要素，在功能上，它具有吸引受众视线、刺激心理情感的作用。人们在接收广告信息时，最先注意到的往往也是色彩，然后才会仔细去观看其他元素。在商业广告中，色彩所占的比重是比较大的，设计师通过巧妙地运用配色方案可以让广告展现不同的主题和品牌形象。

| | CMYK 4,5,6,0 | RGB 247,243,240 | | CMYK 4,14,9,0 | RGB 247,229,226 |
| | CMYK 0,38,34,0 | RGB 255,185,159 | | CMYK 72,51,66,6 | RGB 89,113,95 |

○ 思路赏析

这是某护肤品品牌的商业广告，画面整体看起来简单、干净，并没有使用过多的装饰，给人以自然、和谐的视觉感受，使品牌特性得以很好地呈现。

○ 配色赏析

画面背景使用了比较淡雅、温和的色彩，使受众能够将目光集中在产品上。产品包装同样使用了清新、舒缓的色彩，字体颜色为草绿色，以体现品牌主打天然有机、植物成分的产品特性。

○ 设计思考

商业广告在配色上应符合品牌自身的个性形象，上述案例的整体视觉风格都与"自然""植物"相贴切，很符合品牌定位。

	CMYK 84,52,0,0	RGB 26,108,182
	CMYK 0,0,0,10	RGB 239,239,239
	CMYK 20,100,100,0	RGB 200,22,30
	CMYK 0,0,0,0	RGB 255,255,255

○ 同类赏析

蓝色是冷色调的一种，图中使用了大面积的蓝色，可以给人以信任、安全的心理感受，这与科技公司想要传递的"值得信赖"的信息相契合。

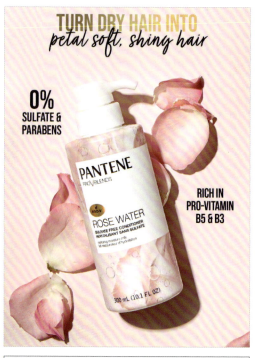

	CMYK 0,16,9,0	RGB 137,137,137
	CMYK 4,42,21,0	RGB 244,176,178
	CMYK 1,1,2,0	RGB 253,252,250
	CMYK 0,0,0,60	RGB 137,137,137

○ 同类赏析

图中以粉色作为背景色，使之与产品包装、花瓣元素协调统一。另外，粉色也是女性普遍比较喜欢的色彩，这样的色彩符合产品受众的审美标准。

○ 其他欣赏 ○　　　　　○ 其他欣赏 ○　　　　　○ 其他欣赏 ○

1.3.2 布局：让信息更有格调

布局是商业广告各元素空间关系的一种体现，它可以烘托画面的不同美感，达到快速传递广告信息的目的。商业广告的布局方式具有多样性，设计师不管采用何种布局方式，其关键的法则不会变，那就是要注意统变有度、有主有从、均衡协调，给人以舒适的视觉感受。

| | CMYK 93,88,89,80 | RGB 0,0,0 | | CMYK 79,71,59,22 | RGB 67,71,82 |
| CMYK 90,97,0,0 | RGB 2,67,219 | | CMYK 1,1,1,0 | RGB 252,252,252 |

○ 思路赏析

这是一幅横版的商业广告作品画面，巧妙的用光突出了车辆本身的线条和漆面的质感，强烈的光影对比也让车辆从背景中凸显出来，整体给人以稳定、大气的视觉感受。

○ 配色赏析

暗黑色的背景加上汽车轮廓反射光，很好地凸显了汽车的高级感，白色的字体与黑色的背景形成经典的配色组合，凸显出广告语和品牌标识。

○ 结构赏析

画面采用了居中对称布局方式，将汽车产品和广告语作为主体，放在画面中间位置，将品牌logo呈现在画面右下角，以避免喧宾夺主，采用该布局方式，画面和谐统一，具有稳重感。

○ 设计思考

整体风格简洁大气，用强烈的明暗对比营造视觉冲击力，居中式的布局更好地突出所要宣传的主题，画面中的黑白运用从简单中营造出了神秘、典雅的视觉效果。

商业广告设计

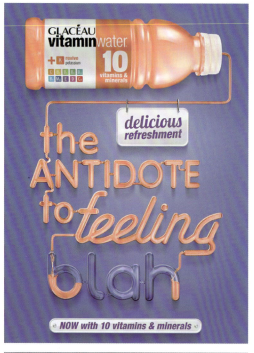

	CMYK 69,63,4,10	RGB 104,102,177
	CMYK 0,60,55,0	RGB 253,136,103
	CMYK 76,96,27,0	RGB 98,44,120
	CMYK 3,3,1,0	RGB 248,248,250

	CMYK 7,18,68,0	RGB 249,217,98
	CMYK 93,88,89,80	RGB 0,0,0
	CMYK 19,19,18,0	RGB 214,206,203

○ 同类赏析 ▲

这是维生素水的产品海报，画面整体采用居中布局方式，将广告信息集中呈现在画面中间位置，起到了很好的突出作用。

○ 同类赏析 ▲

图中采用了斜向布局方式，各部分元素的安排疏密得当，主要文字信息位于画面的中心位置，整体布局既生动又主次分明。

○ 其他欣赏 ○ ○ 其他欣赏 ○ ○ 其他欣赏 ○

/ 18

1.3.3 图片：让界面更具吸引力

商业广告的设计离不开图片的使用，图片起着平衡画面、烘托氛围的作用。商业广告使用的图片类型较多，有摄影照片、手绘插画、合成图片以及各种图标、边框纹理等图片素材。无论使用哪类图片，都要保证图片有一定的吸引力，通过巧妙的配色、布局及图片素材的搭配来准确地传达出广告信息内容。

| | CMYK 92,74,11,0 | RGB 30,79,158 | | CMYK 42,12,5,0 | RGB 159,204,235 |
| | CMYK 71,38,7,0 | RGB 76,144,205 | | CMYK 7,3,4,0 | RGB 241,245,246 |

○ 思路赏析

这是矿泉水品牌设计作品，设计师将产品图片与樱花、喷溅的水珠等图片素材创意地组合在一起，让水花看起来像在跳舞一样，赋予了画面生动感和运动感。

○ 配色赏析

背景选择海洋的蓝色调，让色彩呈现深蓝、蓝、淡蓝到透明的深浅渐变色，以此来体现水的纯净。整体色调给人以纯真、清新和宁静的视觉感受。

○ 结构赏析

将画面分割为两个部分，采用左右结构布局方式，让图片和文字各占一部分，各自有着独立的空间，这种布局方式使得产品图片和广告语既有各自的分布又相互呼应。

○ 设计思考

图片素材与产品图片结合巧妙，喷溅的水珠被精心添加，以创造非静态的视觉效果，配色以及图片素材都很好地衬托了商品本身的个性形象。

商业广告设计

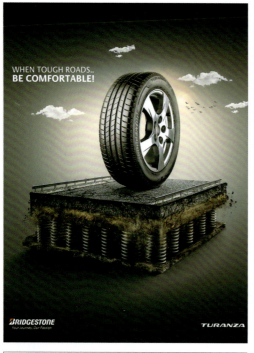

	CMYK	81,77,77,57	RGB	39,38,36
	CMYK	78,73,73,45	RGB	53,52,50
	CMYK	23,25,28,0	RGB	206,192,179
	CMYK	4,12,16,0	RGB	248,248,217

	CMYK	46,38,43,0	RGB	155,153,141
	CMYK	0,0,0,60	RGB	137,137,137
	CMYK	14,11,18,0	RGB	226,224,211
	CMYK	41,92,79,5	RGB	168,53,58

○ 同类赏析

将轮胎产品图片与地面、云朵、飞鸟等图片素材结合起来，体现产品的应用场景，用灰色渐变色和光圈晕染来突出橡胶制品的质感。

○ 同类赏析

以牙齿、工厂和人物等图片素材合成的海报，画面中清洁口腔的场景非常有创意，不仅强化了产品"清洁"的概念，也让人眼前一亮。

○ 其他欣赏 ○　　　　　○ 其他欣赏 ○　　　　　○ 其他欣赏 ○

/20

1.3.4 文字：让内容更具竞争力

　　文字是能直接传递广告信息的要素，它与图片、色彩和布局等要素是相互衬托、相辅相成的关系。在商业广告设计过程中，文字如果运用得当能起到画龙点睛的作用。通过对文字的大小、色彩、方向以及字形等进行设计，可以使商业广告呈现不同的艺术性，提高广告整体的吸引力。

	CMYK 84,100,28,0	RGB 82,25,122		CMYK 89,62,8,0	RGB 6,98,175
	CMYK 44,64,0,0	RGB 181,108,213		CMYK 11,30,48,0	RGB 236,193,140

○ 思路赏析
该产品商业广告采用简约的无衬线字体来展示logo和广告语，以提高文字内容的可读性，用阴影营造logo的立体感，醒目的文字编排有效地提升了广告信息的辨识度。

○ 结构赏析
采用左右结构布局方式，将文字内容和产品图片以竖排方式放在版面的左侧，将小狗放在版面的右侧，这样的布局方式符合人们从上往下、自左向右的常规读图习惯。

○ 配色赏析
背景选择比产品包装稍深的紫色，logo和广告语的底色、狗链、桃心等元素都使用统一色彩，以避免色彩过多导致画面花哨，字体则选用不抢眼的白色，给人以轻松的阅读体验。

○ 设计思考
无衬线字体是广告设计中广泛使用的字体，这类字体具有辨识度高、易于阅读的特点。设计文字信息时，如果害怕出错，不妨使用无衬线字体按照整齐排列的方式布局。

商业广告设计

	CMYK 82,83,93,73	RGB 24,14,2
	CMYK 60,61,96,17	RGB 115,95,44
	CMYK 79,42,100,4	RGB 62,124,1
	CMYK 0,0,0,0	RGB 255,255,255

	CMYK 91,85,82,73	RGB 9,13,16
	CMYK 74,73,60,24	RGB 79,69,78
	CMYK 41,17,22,0	RGB 165,194,198
	CMYK 0,1,0,0	RGB 255,253,255

○ 同类赏析

将花体文字与图片素材以"重叠融合"的方式布局，使部分文字被一些树叶遮挡，既不会影响阅读，又增强了海报的神秘感。

○ 同类赏析

广告标题采用有立体感的3D字体，字形饱满厚重，与背景场景更加契合，倾斜的文字布局方式能使广告内容更有趣。

○ 其他欣赏 ○　　　　　○ 其他欣赏 ○　　　　　○ 其他欣赏 ○

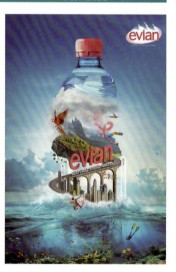

1.4 广告设计中的心理学知识

人们在观看商业广告时，往往会根据心理层面的直观感受来判断该广告是否符合自身需求，自动过滤掉那些没有意义、对自己无法产生影响的广告。在互联网上，那些刷屏级的广告海报背后都有着对用户心理的深度分析和把握。因此，将心理学知识应用在商业广告设计中是很有必要的。

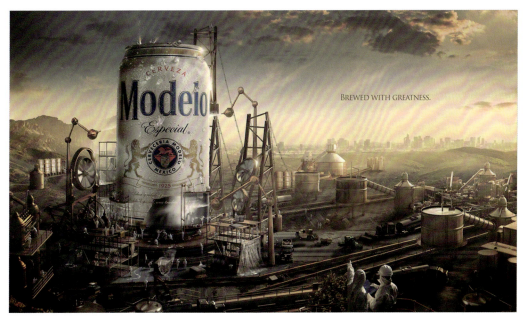

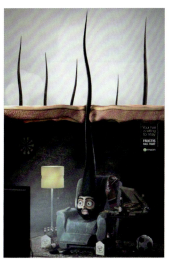

1.4.1 心理学在商业广告中有什么用

心理学可以应用在商业广告的推广、内容设计以及场景选择中,其作用主要体现在以下几方面。

- **提高商业广告的效力**。部分商业广告之所以会让消费者觉得没有吸引力,甚至感到茫然,归根结底在于没有从消费者的心理出发。研究消费者心理,对于商业广告的作用就在于它可以帮助设计师从消费者的角度来策划广告,使广告能够真正吸引并打动消费者。

- **实现广告精准推广**。心理学可以帮助我们了解消费者的心理诉求、个人偏好以及行为特征等。在广告营销推广中,这可以帮助广告主精准匹配目标用户群,有的放矢地做营销推广。

- **增强广告记忆**。一则广告如果无法给观看者留下记忆,那么也很难实现购买转化。从心理学的角度来看,消费者更倾向于选择自己熟知或者见过相关信息的品牌。在商业广告营销中,可以通过重复曝光、设计朗朗上口的广告词和设置鲜明特征等方法来减轻消费者的记忆负担,当消费者对广告信息有了熟悉感后,他们会逐渐对这个品牌产生认同感。

以可口可乐品牌为例,在联想其品牌形象时我们很容易想到红色,这是因为可口可乐从logo、包装到广告内容的设计都大量使用了红色。随着品牌的曝光和推广,红色逐渐被消费者认为是可口可乐的标志性颜色。那么,可口可乐选择红色作为标志颜色有什么心理学依据呢?

在货架上,红色是非常醒目的颜色,这样的色彩很容易让人注意到。另外,红色也给人以喜庆、欢乐的心理感受,能够激起消费者的购买欲望。

1.4.2 消费者心理特征如何分析

受个人认知、兴趣、性格以及年龄、性别、社会因素等影响，消费者的心理和行为特征也会有所不同，具体可以按照以下步骤进行消费者心理特征分析。

1. 描绘潜在消费者画像

在进行消费者分析之前，首先要明确广告信息传播的主要目标，即我们的广告想要吸引哪些人的注意力，激发哪些人的购买行为。然后构建潜在消费者画像，具体可从以下几方面来构建。

- 基础属性指年龄、性别、教育、地域以及职业等属性。
- 行为属性指目标群体的行为路径，如购物行为偏好、上网行为偏好和出行行为偏好等行为特征。
- 社交属性指目标群体的社会交往特征，如社交平台的使用偏好、行业所在的圈子及线下社会交往习惯等。
- 兴趣爱好属性指目标群体的兴趣偏好，如旅游爱好者、科技发烧友、健身爱好者和美食爱好者等。

2. 分析潜在消费者的心理和消费特征

了解了潜在消费群体的一些基本特征后，可以结合这些特征对这类消费者的心理和消费特征进行分析，然后得出相应的结论。以在校大学生为例，可以得到如下所述的一些心理和消费特征。

- **心理特征**：总体积极向上，有一定的就业压力，对网络依赖性强，有一定的非理性个人情绪化现象，有好奇和从众心理。
- **消费特征**：有信用卡消费意识，消费以服饰、美食和数码音像产品为主，网络购物占比高，注重产品性价比。

1.4.3 心理学在广告设计中的使用原则

在分析了潜在消费者的心理特征后，可以结合这些特征来设计商业广告，在具体运用时要注意下述几项使用原则。

1. 突出性原则

在信息泛滥的时代，人们每天都会接收大量的信息。面对商业广告，人们停留的时间是很有限的。为了在有限的时间内抓住消费者的眼球，在进行广告设计时，应将消费者感兴趣的内容或关注点加以突出。以手机商业广告为例，此类广告通常都会突出产品的功能、优势和外观，这主要是因为消费者在购买手机时一般会进行优势对比，如哪款手机拍照效果更好？哪款手机性能更优等。

2. 营造共鸣原则

商业广告在表现品牌形象时，也需要与消费者产生情感共鸣，从而打造出能打动消费者内心的商业广告。以某APP商业广告为例，其呈现了职场人深夜加班的场景，主题为"好点子值得被记住"，这则广告内容上传递的是情感价值，能深入职场人的内心世界，与其产生精神共鸣。

第 2 章

商业广告色彩应用与搭配

学习目标

色彩是商业广告中可以传递情感、增强视觉冲击力的重要元素。在商业广告设计中，色彩搭配也是设计的重点和难点。要想设计出具有表现力的商业广告，需要在充分了解色彩搭配原理的基础上，灵活运用配色的方法和技巧。

赏析要点

色彩的基础理论
烘托主题的冷暖色
和谐统一的同类色
增大张力的对比色
单色搭配技巧
互补色搭配技巧
邻近色搭配技巧
三色搭配技巧

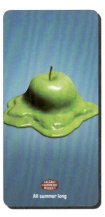

2.1 色彩知识快速入门

　　色彩之所以会使人们产生不同的情感,是因为色彩能够在视觉上刺激人们的主观意识,使人们产生色彩的冷暖、轻重之感。在商业广告中进行色彩搭配时,设计师要考虑色彩是如何引起人们的心理联想的,然后利用色彩的视觉设计来达到广告宣传的目的。

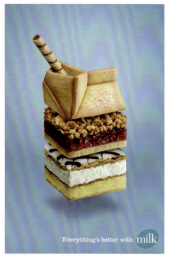

2.1.1 色彩的基础理论

色彩有三大要素，分别为色相（色调）、纯度（饱和度）和明度，这三大要素是色彩感知的主要依据。

- **色相**。色相又称为色调，它体现了色彩的主要特征，以 12 色相环为例，基本的色相有黄、黄橙、橙、红橙、红、红紫、紫、蓝紫、蓝、蓝绿、绿、黄绿。其中黑白灰属于无色相的颜色。

- **纯度**。纯度又称为饱和度，它体现了色彩的鲜艳程度。其中，原色是纯度最高的色彩。以红色为例，给红色添加黑色会使色彩的纯度降低，使红色看起来变灰。

- **明度**。明度体现了色彩的明暗程度，如黑色和白色就是明度对比强烈的两种颜色，黑色明度低，白色明度高。

在商业广告设计中，通过色相搭配以及改变色彩的纯度和明度，可以使广告呈现不同的视觉效果。下列左侧的商业广告大面积使用了黄橙色，整体明度和纯度都较高，给人以热烈的视觉感受；右侧的商业广告大面积使用了蓝色，明度和纯度较低，给人以冷硬的视觉感受。

2.1.2 色彩的心理感受

色彩对用户的心理影响是商业广告设计必须考虑的一个重要因素,在面对不同的色彩时,人们的常见心理感受有下述几种。

1. 冷暖感受

冷暖感受是色彩心理感受的一个重要特点。在视觉上,常把色彩的冷暖称为暖色调和冷色调。一般来说,红色、橙色和黄色等色调通常给人以温暖的感受,而蓝色、绿色和蓝紫色等色调通常给人以冰冷的感受。如以下商业广告,左侧的图片以蓝色为背景,整体给人以冷感;右侧的图片以橙红色为背景,整体给人以暖感。

2. 软硬感受

色彩给人的软硬感受与明度有关,低明度常给人以硬感,高明度常给人以软感。另外,纯度在一定程度上也会影响人们的软硬感受,在色相、明度不变的前提下,高纯度和低纯度会有硬感,中纯度会有软感。若色彩间对比强烈,也会给人以坚硬的感受;反之,若色彩对比偏弱,会给人以柔软的感受。

无彩色系中,黑白两色会让人感觉较硬,灰色会让人感觉较柔软。从下列图中可以看到,左侧的海报以黑白配色为主,画面给人的坚硬感觉更强烈;右侧的海报以灰色为背景,字体也选用的是浅灰色而不是纯黑色,画面整体看起来更柔和。

3. 动静感受

不同的色彩在视觉上也会给人以动感或者静感，高明度、高纯度的色彩会让人产生活泼之感，而低明度、低纯度的色彩会让人产生沉静之感。下列图中，左图文字的明度明显高于右图；在视觉上，左图给人以活泼的感受，而右图则看起来更严肃、庄重。

除以上几种心理感受外，不同的色彩还会给人以轻/重、膨胀/收缩、前进/后退，以及华丽/朴素等心理感受。色彩给人的普遍心理感受，为广告设计提供了色彩使用的基本思路，在此基础上，设计师还要结合产品特点、目标群体和品牌需要来进行色彩的合理搭配，为品牌塑造个性形象。

2.2 利用色彩表现空间感

　　色彩的膨胀与收缩特点能在视觉上营造平面或立体效果,将不同的色彩搭配在一起,灵活地运用色彩的层次感,可以让画面的空间表现方式更丰富。把握住色彩的特性,可以用多种手法来表现色彩的空间感。

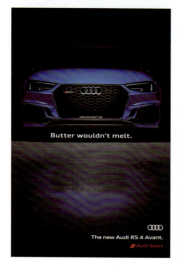

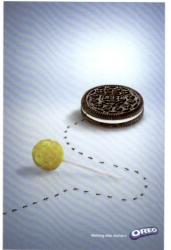

2.2.1 烘托主题的冷暖色

画面的空间感可以用冷暖色来营造，暖色为前进色，冷色为后退色。冷暖色不能孤立地来看，需要通过相互比较才能体现色彩的冷暖倾向，如橘红和蓝紫对比，会感觉橘红更温暖。同一色彩因明度、纯度的不同也会产生冷暖差异。在商业广告设计中，冷暖色如果运用得当，还可以起到引导用户视线，活跃画面氛围的作用。

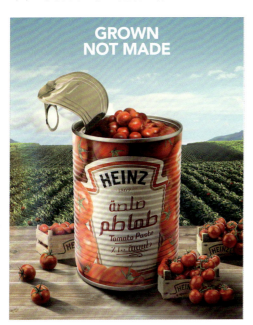

○ 思路赏析

该海报以番茄种植基地为背景，体现了产品的新鲜、优质。番茄和罐头包装为红色，鲜明的色调拉开了与背景的色彩距离，很好地营造出空间感。

○ 配色赏析

画面背景选用了偏冷色的浅蓝色和草绿色，与包装和番茄元素形成对比，使产品成为视觉重点。

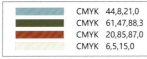

	CMYK	RGB
	44,8,21,0	155,206,209
	61,47,88,3	120,126,64
	20,85,87,0	214,70,47
	6,5,15,0	245,242,225

○ 设计思考

该案例采用了典型的冷暖色搭配法，让主体色与背景色形成冷暖对比，以强调突出使用暖色调的主体元素，使浏览者能一眼找到重点。

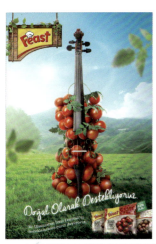

○ 同类赏析

◀ 该产品蓝天草地为背景，在该背景下，暖色调的红色显得格外抢眼，合成的"番茄小提琴"给画面增添了新意。

该产品以黑色为背景色，呈现明显 ▶ 的冷色调，画面以明暗对比和红色的辣椒素材来吸引用户视线，在凸显产品的同时，也使画面看起来更活泼生动。

	CMYK	RGB
	57,5,13,0	106,201,229
	42,12,86,0	172,198,36
	31,91,95,0	192,57,38
	56,56,57,2	133,115,105

	CMYK	RGB
	91,87,83,75	7,8,12
	17,99,100,0	219,10,0
	73,15,100,0	63,16,0
	5,4,4,0	245,245,245

2.2.2 和谐统一的同类色

同类色是指色相性质相同的颜色。在色相环中，15°～30°夹角内的色彩互为同类色，如大红、深红、朱红就互为同类色。同类色搭配是比较不容易出错的用色方法，这类色彩的颜色比较接近，它们之间的对比较弱，主要是明度和纯度的变化，可以给人和谐统一、稳定柔和、沉静雅致的美感。

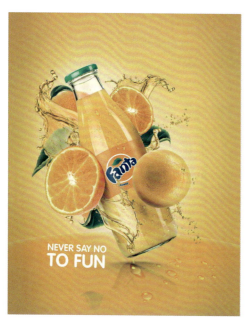

○ 思路赏析

将橙子、喷溅的橙汁和饮料等素材合成环绕效果，色彩上选用了与产品特性匹配的橙色，通过调整明度和纯度来形成新的色彩，使画面极具层次感。

○ 配色赏析

以橙汁的颜色为主色调，采用同类色渐变配色法，使画面看起来色彩既统一又具有动感。

	CMYK	RGB
	9,37,86,0	241,178,39
	6,26,69,0	250,202,92
	2,14,39,0	254,228,169
	1,5,13,0	255,246,228

○ 设计思考

要想让商业广告看起来简洁明快，采用同类色配色法是比较好的选择。通过深浅、明暗的变化就可以让画面变得既有层次又整体协调。

○ 同类赏析

◀该产品整体色彩统一，设计师加强了草莓冰淇淋本身的色彩，强化了产品与背景的层次感，明度和纯度的变化也强化了产品的立体效果。

该产品充分运用了以暗背景衬托明▶亮主体的同色系配色方法，画面背景边缘为较深的暗色调，越往中间色调越明亮，由此构成的明暗反差可以很好地突出主体。

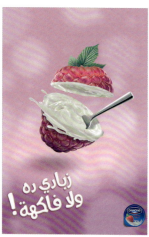

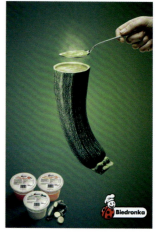

	CMYK	RGB
	47,100,56,4	159,21,81
	1,87,14,0	249,58,138
	9,44,2,0	236,171,205
	2,24,0,0	251,195,224

	CMYK	RGB
	80,55,100,24	59,89,0
	74,47,100,8	81,115,2
	62,30,100,0	117,153,19
	51,15,95,0	148,185,43

2.2.3 增大张力的对比色

笼统地讲，色彩的色相、明度和纯度都可以产生对比效果。这里的对比色是指具有强烈对比效果的色彩，即色相环中相距约120°～180°的色彩，如黄色和紫色、橙色和蓝色等。对比色所具有的分离感可以增强画面的张力，在使用对比色时要注意色彩的调和，若搭配不当也容易给人带来视觉负担，让人感到头晕目眩。

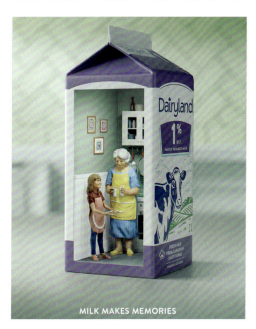

○ 思路赏析

将屋顶型的牛奶纸盒包装形象地比作立体房屋，浅色的背景避免了干扰视线，视觉主体采用具有强冲击力的对比色，使人们的目光能够聚焦于人物场景中。

○ 配色赏析

选用黄色、蓝色、橙色等对比强烈的色彩来表现"牛奶盒房屋"中的场景，使人物看起来很生动。

CMYK 44,8,21,0	RGB 155,206,209	
CMYK 61,47,88,3	RGB 120,126,64	
CMYK 20,85,87,0	RGB 214,70,47	
CMYK 6,5,15,0	RGB 245,242,225	

○ 设计思考

对比色可以作为强调色在设计中使用，在大面积的浅色背景下搭配使用小面积对比强烈的色彩，可以突出主题内容。

○ 同类赏析

◀ 该产品主要使用了蓝色和红色两大色彩，这两大色彩如同"冰"与"火"一般，形成激烈的碰撞，强烈的对比感让画面看起来既夺目又具有冲击感。

该产品以明亮的黄色作为背景，人 ▶
物则穿着深蓝色的服装演唱着歌曲，这样鲜艳的配色为俏皮的画面增添了活力。

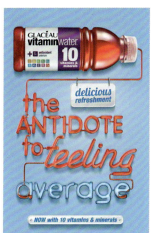

CMYK 34,9,4,0	RGB 181,215,240	
CMYK 73,33,24,0	RGB 65,148,182	
CMYK 16,97,84,0	RGB 220,29,45	
CMYK 0,76,45,0	RGB 255,96,106	

CMYK 9,24,85,0	RGB 246,204,42	
CMYK 10,37,88,0	RGB 240,178,33	
CMYK 94,85,42,7	RGB 37,61,107	
CMYK 4,1,2,0	RGB 246,250,251	

商
业
广
告
设
计

2.3 商业广告基础色应用

　　不同的色彩在广告设计中给人的视觉和情感感受是有所不同的。要想创作出令人印象深刻的商业广告，需要灵活地运用基础色，利用色彩所具有的特性来表现不同的广告主题。同时，可通过正确把握色彩在广告中所占的比例，使广告的视觉效果层次感更清晰，主次更分明。

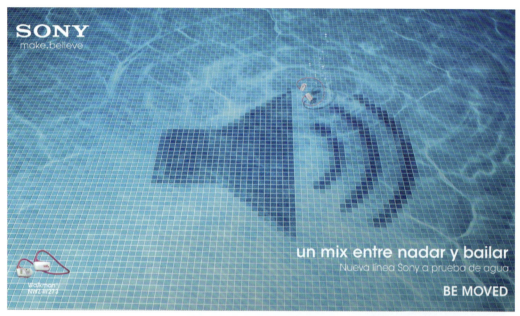

2.3.1 红色

　　一提到红色，人们首先想到的是喜庆、热情和活力等。红色是三原色之一，其明度较低，色感具有膨胀性，在视觉上容易引起人们的注意。

　　红色既可以作为主色调，也可以作为强调色，它与很多色彩搭配都能获得较强的突出效果。色相、明度和纯度上的细微差别都可以演变出多种"红"，在视觉上我们一般将这些色彩统称为红色。

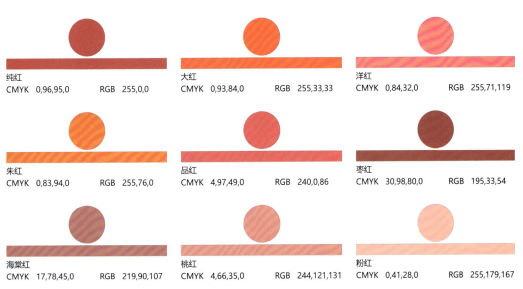

纯红　CMYK 0,96,95,0　RGB 255,0,0
大红　CMYK 0,93,84,0　RGB 255,33,33
洋红　CMYK 0,84,32,0　RGB 255,71,119
朱红　CMYK 0,83,94,0　RGB 255,76,0
品红　CMYK 4,97,49,0　RGB 240,0,86
枣红　CMYK 30,98,80,0　RGB 195,33,54
海棠红　CMYK 17,78,45,0　RGB 219,90,107
桃红　CMYK 4,66,35,0　RGB 244,121,131
粉红　CMYK 0,41,28,0　RGB 255,179,167

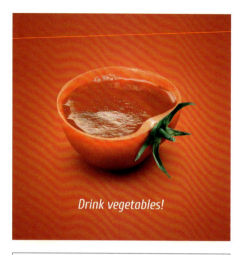

	CMYK 0,94,92,13	RGB 211,38,25
	CMYK 51,8,95,35	RGB 106,141,33
	CMYK 0,0,0,0	RGB 254,254,255

	CMYK 0,85,68,0	RGB 149,203,214
	CMYK 0,0,0,0	RGB 255,255,255
	CMYK 93,88,89,80	RGB 0,0,0

○ 同类赏析

该番茄酱产品海报以红色为主。明亮的红色与绿色形成强烈对比，搭配白色文字，整个设计看起来既干净又引人注目。

○ 同类赏析

红、白、黑是经典好用的配色方案，这3种颜色明度差别较大，只要比例把握得当就可以让设计十分亮眼。

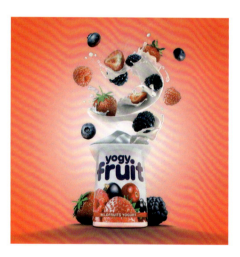

	CMYK 0,88,62,0	RGB 254,56,73
	CMYK 34,100,100,2	RGB 187,0,3
	CMYK 81,83,72,57	RGB 41,32,37
	CMYK 21,24,22,0	RGB 211,197,192

	CMYK 39,91,76,3	RGB 175,54,62
	CMYK 8,26,29,0	RGB 238,203,179
	CMYK 18,75,60,0	RGB 216,96,88
	CMYK 25,53,39,0	RGB 203,140,136

○ 同类赏析

这是酸奶产品海报，以洋红渐变色为背景，将产品原料作为点缀色，既体现出饮品特点又强调了主体。

○ 同类赏析

以浪漫唯美的粉红色作为主色，衬托出香水的梦幻色彩；而用桃红色作为辅助色，则起到了丰富画面的作用。

2.3.2 黄色

黄色是充满活力的色彩，它能够让人联想到香蕉、柠檬等元素。在生活中，黄色是常见的预警色，它的明度很高，是非常鲜亮醒目的一种色彩，能够营造出欢乐、愉悦、明快和活泼的精神氛围。

黄色可以与同类色、邻近色搭配，也可以与对比色搭配，高明度的黄色常常能起到提亮画面色调的作用。

纯黄
CMYK 10,0,83,0 RGB 255,255,0

柠檬黄
CMYK 16,0,84,0 RGB 240,216,0

金黄色
CMYK 5,19,88,0 RGB 255,215,0

落叶黄
CMYK 13,42,94,0 RGB 232,166,0

铬黄色
CMYK 6,21,89,0 RGB 252,210,0

那不勒斯黄
CMYK 9,18,50,0 RGB 242,216,143

月亮黄
CMYK 6,6,69,0 RGB 255,239,97

香槟黄
CMYK 10,7,43,0 RGB 242,235,167

淡黄色
CMYK 2,11,35,0 RGB 255,235,181

	CMYK 7,11,87,0	RGB 255,229,0
	CMYK 0,68,92,0	RGB 255,115,2
	CMYK 58,0,98,0	RGB 114,210,12

	CMYK 7,8,87,0	RGB 255,233,0
	CMYK 1,96,99,0	RGB 246,12,1
	CMYK 88,89,83,76	RGB 13,2,8

 同类赏析

该画面采用近似色搭配方法，用大面积的黄色搭配产品本身的橙色，可以让人感受到果汁的甜味，传递维C的概念。

 同类赏析

这是一幅苹果酒品牌包装设计作品画面，以鲜艳的黄色作为背景，与红色和黑色搭配可以形成很强的对比，增强画面的动感。

	CMYK 6,26,85,0	RGB 252,203,38
	CMYK 93,91,90,0	RGB 48,51,144

	CMYK 7,8,81,0	RGB 255,234,53
	CMYK 14,79,80,0	RGB 225,88,54
	CMYK 45,6,9,0	RGB 150,210,234
	CMYK 59,70,100,29	RGB 106,73,32

 同类赏析

设计师大面积使用了温暖的黄色，为平衡画面，用冷色调的蓝色来"降温"，两种互补的颜色搭配使彼此被衬托得更明艳。

 同类赏析

这是巧克力品牌包装设计作品，黄色为主色调，红、蓝两色为辅助色，配色方案既能体现"柠檬酥"口味，又能吸引消费者的注意力。

2.3.3 橙色

　　橙色是介于红色和黄色之间的一种颜色，它兼具红、黄两色的特性。但与红色相比，橙色则显得更加温和；与黄色相比，橙色则显得更加稳重。橙色常常能给人以温馨、喜悦的视觉感受。

　　在商业广告中，橙色常被用于食品、网络商城、母婴用品、儿童玩具以及工业安全产品的设计中。

橙色
CMYK 0,46,91,0　　　RGB 255,165,0

深橙色
CMYK 0,58,91,0　　　RGB 255,140,0

橙红色
CMYK 0,85,94,0　　　RGB 255,69,0

活力橙
CMYK 0,72,81,0　　　RGB 254,107,44

杏红
CMYK 0,58,80,0　　　RGB 255,140,49

橘黄
CMYK 0,46,82,0　　　RGB 255,137,54

秋橙色
CMYK 14,53,81,0　　　RGB 227,145,57

浅橘色
CMYK 4,37,51,0　　　RGB 247,184,129

橙赭色
CMYK 16,63,80,0　　　RGB 221,122,57

	CMYK	14,45,61,0	RGB	227,161,103
	CMYK	8,27,38,0	RGB	240,201,162
	CMYK	10,33,68,0	RGB	240,187,93
	CMYK	74,35,100,0	RGB	80,138,38

○ 同类赏析 ▲

以明度较低的橙色作为背景色，可以消除视觉上的疲劳感，饮品选用了比背景色稍亮的橙色，使产品更加突出。

	CMYK	3,33,90,0	RGB	254,189,1
	CMYK	10,49,92,0	RGB	237,154,16
	CMYK	17,100,100,0	RGB	219,2,9

○ 同类赏析 ▲

这是饼干食品平面广告，配色主体为饱和度较高的橙色，将红色与之搭配，能表现出强烈的愉快感，刺激人们的食欲。

	CMYK	3,46,89,0	RGB	249,164,21
	CMYK	3,25,71,0	RGB	255,207,86
	CMYK	0,0,0,0	RGB	255,255,255

○ 同类赏析 ▲

这是食品购物APP平面广告，画面选用了电商品牌常用的橙色，这样的色彩能在心理上刺激人们的购买欲望。

	CMYK	0,68,92,0	RGB	254,114,0
	CMYK	39,100,100,0	RGB	176,17,0
	CMYK	10,0,73,0	RGB	252,253,74
	CMYK	3,10,44,0	RGB	255,236,162

○ 同类赏析 ▲

活力橙是鲜活亮眼的色彩，该汉堡商业广告以活力橙为主色，与邻近色搭配彰显出十足的活力，配色方案与快餐食品主题相契合。

2.3.4 绿色

绿色是大自然中常见的色彩，这种颜色并不张扬，相对而言比较柔和，具有中性色彩的美感。在视觉上，绿色是容易让人感到轻松的颜色，它能给人以安静、祥和、清新和健康的感受。

在光谱中，绿色介于黄色与青色之间，它也有冷暖之分，偏黄的绿色为暖绿色，会给人暖意，而偏青的绿色为冷绿色，带有些许寒意。

绿色
CMYK 90,80,0,0　　　RGB 0,255,0

橄榄绿
CMYK 59,46,68,1　　RGB 124,130,96

森林绿
CMYK 81,32,100,　　RGB 34,139,34

葱绿
CMYK 47,0,96,0　　　RGB 158,217,0

薄荷绿
CMYK 59,0,69,0　　　RGB 0,255,127

查特酒绿
CMYK 50,0,99,0　　　RGB 127,255,0

翠绿色
CMYK 43,22,67,0　　RGB 167,181,107

酸橙绿
CMYK 68,0,74,0　　　RGB 50,205,50

淡绿色
CMYK 46,0,57,0　　　RGB 144,238,144

商业广告设计

	CMYK 48,17,59,0	RGB 150,185,127
	CMYK 39,12,48,0	RGB 173,201,152
	CMYK 56,28,92,0	RGB 134,160,59
	CMYK 9,7,14,0	RGB 238,236,224

○ 同类赏析

在绿色的基础上通过深浅变化搭配出和谐的层次感，色感舒适柔和，且能够代表美食专卖店的形象。

	CMYK 41,0,12,9	RGB 149,203,214
	CMYK 0,55,82,11	RGB 228,103,42
	CMYK 7,0,0,5	RGB 225,243,243
	CMYK 53,12,0,56	RGB 53,99,112

○ 同类赏析

将浅绿色作为背景色，用数字"5"和森林作为主体素材，色彩的搭配让人联想到大自然，同时与主题9月5日非常契合。

	CMYK 61,31,95,0	RGB 121,153,56
	CMYK 75,53,100,17	RGB 77,99,35
	CMYK 87,66,0,0	RGB 38,90,192

○ 同类赏析

绿色和蓝色都为冷色，画面中这两大色彩具有很强的对比性，可以产生强烈的视觉张力，冷色调的搭配也凸显了"鹰"的力量感。

	CMYK 67,51,89,0	RGB 103,113,61
	CMYK 83,67,93,52	RGB 36,51,30
	CMYK 23,6,40,0	RGB 211,225,174
	CMYK 12,0,83,0	RGB 252,255,0

○ 同类赏析

用草本植物的深绿色作为配色主体，把明快的黄色叠加在绿色背景上，视觉上的冲击感能让人感受到活力之美。

2.3.5 蓝色

　　蓝色也是三原色之一，属于冷色系。很多企业都将蓝色作为主色用在标志和网站的设计中，特别是科技型企业，这与蓝色所传递的视觉含义有关，它能够给人以宁静、镇静、理智和沉稳的情感感受，因而蓝色也常被称为"科技色"。如果想要体现产品的安全性和可靠性，那么不妨选用蓝色。另外，在炎热的夏天，蓝色的使用率比较高，因为蓝色可以让人感到凉爽。

纯蓝
CMYK 92,75,0,0 RGB 0,0,255

深蓝
CMYK 100,98,46,0 RGB 0,0,139

天蓝色
CMYK 49,7,9,0 RGB 135,206,235

道奇蓝
CMYK 75,40,0,0 RGB 30,144,255

水蓝色
CMYK 62,7,15,0 RGB 88,195,224

孔雀蓝
CMYK 73,25,18,0 RGB 51,161,201

品蓝
CMYK 79,60,0,0 RGB 65,105,225

淡蓝
CMYK 37,6,11,0 RGB 173,216,230

蔚蓝色
CMYK 8,0,3,0 RGB 240,255,255

商业广告设计

	CMYK	100,90,44,0	RGB	8,54,104
	CMYK	0,0,0,0	RGB	255,255,255
	CMYK	4,21,82,0	RGB	255,212,48
	CMYK	11,17,33,0	RGB	235,217,179

	CMYK	70,30,25,0	RGB	77,154,182
	CMYK	83,59,50,5	RGB	53,99,115
	CMYK	4,0,1,0	RGB	248,254,254

○ 同类赏析

这是某银行商业广告，画面以象征价值、安全的深蓝色为主色，容易让人们在潜意识中对企业产生信任感。

○ 同类赏析

用自然界以蓝色为代表的天空大海作为素材，跳跃的黑鲈鱼与天空大海结合起来，充分体现了食材的新鲜性。

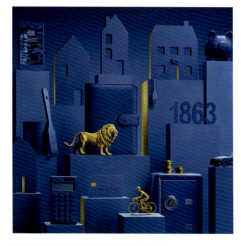

	CMYK	74,19,12,0	RGB	1,169,218
	CMYK	15,84,25,0	RGB	224,72,129
	CMYK	2,35,61,0	RGB	254,189,107
	CMYK	1,1,1,0	RGB	252,252,252

	CMYK	100,94,43,2	RGB	0,47,115
	CMYK	84,62,9,0	RGB	48,100,173
	CMYK	4,18,72,0	RGB	255,218,86

○ 同类赏析

背景与微型火车都使用了蓝色，与红色、橙色搭配，使画面既有蓝色的沉稳，又有红、橙两色的活力，体现了"稳而快"的主题。

○ 同类赏析

以明暗不同的蓝色作为背景色，黄色作为点缀色，当沉静的蓝遇上活泼的黄，冷暖色的搭配营造出既沉稳又灵动的视觉效果。

2.3.6 青色

相较于其他色彩,青色是难以描述的一种颜色,它介于蓝绿之间,似蓝似绿但又与蓝绿色有所不同,这也是为什么青色辨别起来比较困难的原因。我们可以将偏蓝的绿或偏绿的蓝统称为青色。

青色也是独具东方意境的颜色,它在古诗词中经常出现,如青出于蓝、青烟袅袅等,青色常给人一种典雅、高级和深远的视觉感受。

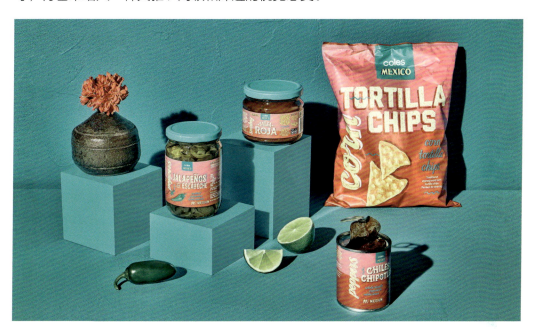

青色
CMYK 55,0,18,0　　　RGB 0,255,255

石青
CMYK 81,40,28,0　　　RGB 22,133,169

靛青
CMYK 83,46,19,0　　　RGB 23,124,176

群青色
CMYK 72,38,25,0　　　RGB 76,141,174

天青色
CMYK 50,13,3,0　　　RGB 135,196,237

青绿色
CMYK 61,0,34,0　　　RGB 64,224,205

竹青色
CMYK 61,36,70,0　　　RGB 120,146,98

瓷青
CMYK 37,0,17,0　　　RGB 175,224,224

藏青
CMYK 89,75,35,1　　　RGB 46,78,126

	CMYK 83,39,41,0	RGB 11,131,147
	CMYK 72,16,29,0	RGB 52,172,188
	CMYK 0,0,0,0	RGB 255,255,255

 同类赏析

这是某能源企业形象设计的作品，画面用介于蓝绿之间的青色作为标志颜色，既能与同领域企业风格有所区别，又能传递品牌理念。

	CMYK 38,0,15,0	RGB 168,230,232
	CMYK 69,1,16,0	RGB 0,196,227
	CMYK 18,87,96,0	RGB 217,65,29
	CMYK 45,81,100,11	RGB 154,72,35

○ 同类赏析

以较浅的渐变青色作为背景色，使其能很好地衬托海洋、龙虾等素材，整体营造出自然而不张扬的氛围。

	CMYK 90,59,34,0	RGB 0,101,141
	CMYK 80,35,12,0	RGB 0,143,200
	CMYK 10,49,86,0	RGB 236,154,42
	CMYK 7,5,5,0	RGB 241,241,241

 同类赏析

该平面广告以偏蓝色调的青色为主色，用稍亮的青色营造光斑效果，营造出极强的3D文字效果。

	CMYK 55,12,20,0	RGB 123,192,208
	CMYK 44,18,21,0	RGB 156,189,198
	CMYK 33,2,9,0	RGB 183,227,238

○ 同类赏析

该画面以青色为主色调，采取上深下浅的同类色搭配方法，营造出整洁干净的画面，整体给人以文静、雅致的视觉美感。

2.3.7 紫色

　　紫色是由红色和蓝色混合而成的间色，它与绿色一样属于中性色，介于冷暖之间，红紫色偏暖，蓝紫色偏冷。

　　紫色也是极具魅力的色彩，一般能够营造出高贵、神秘、梦幻和浪漫的氛围，很多时尚品牌的商业广告都用紫色作为代表色。通过调整紫色的明度和纯度，可以建立不同的情感意象。

紫色
CMYK 65,100,18,0　　RGB 128,0,128

湖紫色
CMYK 69,77,0,0　　RGB 153,51,250

紫罗兰
CMYK 25,55,0,0　　RGB 238,130,238

深兰花紫
CMYK 63,82,0,0　　RGB 153,50,204

暗蓝光紫
CMYK 54,66,0,0　　RGB 153,102,204

紫红色
CMYK 37,76,0,0　　RGB 255,0,255

淡紫色
CMYK 30,63,0,0　　RGB 218,112,214

樱花紫
CMYK 28,26,9,0　　RGB 195,190,212

薰衣草淡紫
CMYK 12,10,0,0　　RGB 230,230,250

商业广告设计

	CMYK	90,100,25,0	RGB	64,39,122
	CMYK	79,89,4,0	RGB	89,53,149
	CMYK	0,0,0,0	RGB	255,255,255
	CMYK	43,72,73,3	RGB	164,93,73

○ 同类赏析

用大面积的紫色营造出浓郁的神秘氛围，色彩上的设计与巧克力产品属性配合，给目标受众以视觉和味觉上的双重诱惑力。

	CMYK	53,56,4,0	RGB	142,122,185
	CMYK	63,84,4,0	RGB	128,65,154
	CMYK	25,64,89,0	RGB	204,116,44
	CMYK	1,0,0,0	RGB	253,253,253

○ 同类赏析

文字底色为稍深的紫色，背景为稍浅的紫色，以深浅不同的同类色进行搭配，使整个画面显得温和文雅。

	CMYK	46,47,12,0	RGB	158,144,183
	CMYK	36,38,6,0	RGB	179,163,199
	CMYK	24,23,82,0	RGB	214,194,63
	CMYK	33,35,37,0	RGB	186,168,154

○ 同类赏析

黄色和紫色属于对立色，该食品专卖店的创意海报就以浅紫色铺底，用黄色作为强调色，这样的对比让两大色彩的属性更为突出。

	CMYK	45,41,27,0	RGB	158,150,165
	CMYK	18,48,2,0	RGB	218,157,199
	CMYK	39,85,7,0	RGB	179,65,150
	CMYK	83,100,37,3	RGB	81,38,107

○ 同类赏析

这是购物平台海报，背景为灰紫色，设计师用深浅不一的紫色将高跟鞋以几何形象进行呈现，既具有艺术范又符合海报主题。

2.3.8 黑白灰色

黑白灰本身就是经典的配色组合,既简约又现代给人的一种整体印象。在设计领域,黑白灰的运用十分广泛,包括标志、包装、海报、服装和家装等。

在黑白灰3色中,白色是百搭的颜色,任何色彩都可以与其搭配。黑色是最深的颜色,具有庄严、神秘的意象。灰色相对柔和,它可以通过深浅变化来营造层次感,如深灰到浅灰。

纯黑
CMYK 93,88,89,80　　　RGB 0,0,0

蓝黑色
CMYK 100,100,62,64　　RGB 5,23,59

象牙黑
CMYK 71,64,62,15　　　RGB 88,87,86

灰色
CMYK 57,48,15,0　　　RGB 128,128,128

深灰色
CMYK 39,31,30,0　　　RGB 169,169,169

银白色
CMYK 29,22,21,0　　　RGB 192,192,192

浅灰色
CMYK 20,15,12,0　　　RGB 211,211,211

白烟
CMYK 5,4,4,0　　　RGB 245,245,245

纯白
CMYK 0,0,0,0　　　RGB 255,255,255

○ 同类赏析

用黑色铺底，白色作为辅助色，棕色作为点缀色，简单的三色搭配使画面更显低调简约，使文字信息很容易被传达。

	CMYK 93,88,89,80	RGB 0,0,0
	CMYK 0,0,0,0	RGB 255,255,255
	CMYK 68,77,100,56	RGB 62,40,11

○ 同类赏析

这是二手书交换中心的广告，用比浅灰色暗的黑色来勾勒轮廓，巧妙地描绘出白雪公主和福尔摩斯的形象，小面积的红色则成为亮点。

	CMYK 21,19,14,0	RGB 210,205,209
	CMYK 84,80,78,64	RGB 28,28,28
	CMYK 20,100,100,0	RGB 214,96,96

	CMYK 76,70,67,33	RGB 65,65,65
	CMYK 99,96,55,31	RGB 21,35,72
	CMYK 94,82,59,33	RGB 23,50,71
	CMYK 59,2,39,0	RGB 106,199,178

	CMYK 22,12,80,0	RGB 208,218,228
	CMYK 0,0,0,0	RGB 255,255,255

○ 同类赏析

采用大面积"深灰色+有彩色"的配色方案，灰色的中立性使得主体色彩没有被影响，主体可以很自然地成为视觉焦点。

○ 同类赏析

该香水海报以灰色为主色调，极简的配色方案给人以明亮和轻盈的视觉感受，符合产品想要传达的纯净和优雅的理念。

2.4 商业广告色彩搭配技巧

　　色彩搭配的好坏直接影响着商业广告想要营造的氛围效果,要确保配色和谐,需要运用一定的色彩搭配技巧。

　　色彩的搭配组合是丰富多样的,设计师在配色时可以根据广告表现的需要来灵活地运用单色、三色和四色等配色方案。

2.4.1 单色搭配技巧

单色搭配是指以单一色彩为核心，通过色相深浅的变化来配色的一种方法。在广告设计中，若色彩使用过多常常会导致眼花缭乱，而单色搭配则避免了这一弊端。运用单色配色方案时，基础色的选择至关重要，因为基础色决定了画面的整体色调，设计师可以根据品牌形象、产品定位，结合色彩所具有的独特气质来选择基础色。

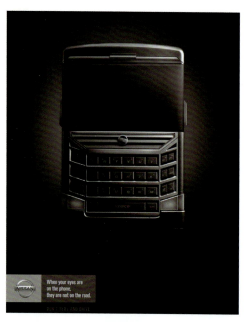

○ **思路赏析**

将汽车和计算器创造性地组合在一起，使之形成一个新的形象，富有创意的图形可以吸引受众的视觉注意力，配色方案给人以高端的视觉感受。

○ **配色赏析**

以无彩色系的黑色为基础色，通过明暗变化来营造画面质感，基础色的选择迎合了汽车品牌的定位。

	CMYK 88,83,84,73	RGB 13,15,14
	CMYK 83,77,77,58	RGB 34,36,35
	CMYK 74,66,64,23	RGB 76,78,77

○ **设计思考**

单色配色前要仔细思考产品定位，以定位来确定色相后，再考虑要营造的画面效果，如柔和、明亮、深邃还是沉稳，然后通过调整明暗来营造氛围。

○ **同类赏析**

◀ 这是一款果汁海报，以绿色为基础色，主色调的选择贴合产品属性，通过色彩明暗的变化创造了翅膀，搭配柠檬组合成天使的形象。

此作品基础色为蓝色，这一色彩来 ▶
自大自然。在自然界中有很多单色
配色组合，如海洋、天空、森林以
及沙漠等，在大自然中取色也是单
色配色的一种设计思路。

	CMYK 44,7,96,0	RGB 168,202,27
	CMYK 27,0,74,0	RGB 211,230,89
	CMYK 16,0,53,0	RGB 232,242,146

	CMYK 99,84,58,32	RGB 1,47,71
	CMYK 94,70,51,12	RGB 1,77,101
	CMYK 75,27,23,0	RGB 46,156,189

2.4.2 互补色搭配技巧

互补色是对比色的一种,在色相环中,相隔180°的色彩被称为互补色。互补色有很强的分离感,搭配时要注意色彩的分配比例,若搭配不当容易使画面看起来头晕目眩。常用的互补色搭配比例为8:2或7:3,即主色调占80%或70%,与之对比的色彩占20%或30%。

○ 思路赏析

结合产品属性,选用了橙黄和深蓝两种反差很大的色彩,以一大一小的面积差进行搭配,为避免过强的视觉刺激,使用了橙黄和深蓝的中间色进行调和。

○ 配色赏析

画面中有两大主要色彩,橙黄和深蓝,以8:2的比例进行搭配,整体对比强烈,重点突出。

	CMYK 7,24,72,0	RGB 247,205,84
	CMYK 97,94,36,3	RGB 40,50,112

○ 设计思考

简洁的双色互补色搭配就可以让画面个性鲜明,为了实现整体色调的平衡,让橙黄色在视觉上实现过渡效果,另添加小部分绿色中间色来平衡画面。

○ 同类赏析

◀ 此作品背景色为深蓝色,是画面中的主色,橙色为强调色,红色为点缀色。主色与强调色之间构成互补色,使烟花被衬托出来。

此作品以高饱和度的红色作为主色调,绿色为红色的互补色,起着强调和衬托的作用,既强调了视觉焦点又强化了主色,蓝白两色作为点缀色装饰了画面。▶

	CMYK 100,100,64,46	RGB 0,6,58
	CMYK 100,100,57,10	RGB 1,12,101
	CMYK 4,36,77,0	RGB 251,184,67
	CMYK 8,96,84,0	RGB 235,27,41

	CMYK 27,100,100,0	RGB 202,1,7
	CMYK 79,18,100,0	RGB 9,157,9
	CMYK 16,43,25,0	RGB 221,166,169

2.4.3 邻近色搭配技巧

邻近色是色相环中位置相邻的色彩，它们之间的色调比较接近，正确搭配能使画面看起来和谐统一。在运用邻近色进行色彩搭配时，要注意色彩的调和，如用低纯度或低明度的色彩去调和高纯度或高明度的色彩，在色彩中加入黑、白、灰等中性色，在画面中加入少量对比色等。

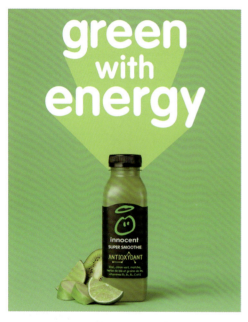

○ **思路赏析**

画面整体以绿色为基调，色彩的选择与海报主题紧密贴合，通过调节绿色的纯度和明度来实现相近色的搭配，使画面更加和谐。

○ **配色赏析**

以绿色为核心，选用与绿色相近的色彩来配色，迎合了"充满活力的绿色"的主题。

	CMYK 53,5,69,0	RGB 136,198,112
	CMYK 36,0,73,0	RGB 187,22,96
	CMYK 76,62,86,34	RGB 64,74,49

○ **设计思考**

进行邻近色搭配时，可以先选择一个基础色，然后以基础色为核心，在色相环中选取与基础色相近的色彩来完成配色。

○ **同类赏析**

◀ 此作品采用双色邻近色搭配方法，主要选取了橙红和橙黄两大色彩，画面整体色彩饱和度较高，既醒目又欢快活泼。

此作品中橙色、橙黄和黄色互为邻 ▶ 近色，整体呈现出暖色调，为避免画面显得平淡，用少量的绿色调和色彩，增强了画面的视觉冲击力和表现力。

	CMYK 24,96,100,0	RGB 207,37,12
	CMYK 10,43,93,0	RGB 238,166,2

	CMYK 8,49,92,0	RGB 240,155,13
	CMYK 8,17,89,0	RGB 250,217,0
	CMYK 1,76,91,0	RGB 247,96,23
	CMYK 69,42,100,2	RGB 100,130,16

2.4.4 三色搭配技巧

三色搭配并不是指只能使用3种颜色，这里的色彩是按色相来区分的，同一色相深浅的不同应归属于一种颜色，因此可以将三色搭配理解为主要色彩不超过3种。另外，也可以按照主色、辅助色和点缀色的搭配原则来进行三色配色，主色一般占75%左右，辅助色占15%，点缀色占5%。

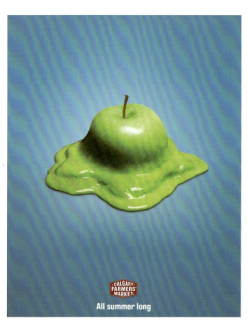

○ 思路赏析

独具创意的农贸市场户外广告，以快要融化的苹果作为视觉主体，寓意着"甜到化"，鲜艳的色彩也增强了苹果的新鲜美味感。

○ 配色赏析

采用三色配色法，以蓝色为主色，绿色为辅助色，红色为点缀色，协调的比例搭配让画面主次更分明。

	CMYK 74,25,17,0	RGB 41,160,202
	CMYK 66,21,88,0	RGB 100,163,72
	CMYK 37,98,100,3	RGB 178,35,29

○ 设计思考

三色配色只要比例得当，通常能让画面主次分明。点缀色可以使用主色的对比色，使其能跳脱于主色色彩，如将logo设为对比色，以引导阅读。

○ 同类赏析

◀ 此作品主要色彩有3种，分别为绿色、红色和黄色，绿色的背景与红色包装的产品形成对比，让人能一眼注意到产品本身。

此作品以浅灰色铺底，红色为汽车 ▶ 和logo的背景色，既辅助了背景又强调了主体，黄色和浅紫色则作为点缀色装饰画面，点缀色的明度并不高，这保证了强调色的聚焦作用。

	CMYK 52,41,90,0	RGB 146,144,54
	CMYK 6,94,87,0	RGB 238,34,47
	CMYK 11,10,88,0	RGB 246,227,13

	CMYK 9,6,3,0	RGB 237,238,242
	CMYK 27,100,97,0	RGB 201,0,32
	CMYK 41,44,24,0	RGB 167,148,167
	CMYK 17,18,54,0	RGB 226,210,135

商业广告设计

2.4.5 四色搭配技巧

四色是色彩搭配的高阶用法，由于色彩的丰富性，四色搭配又可分为多种配色方案，如3种类似色+1种补色、四方色配色（将色相环中构成正方形的4种色彩组成配色组合）、四方补色配色（将色相环中构成矩形的4种色彩组成配色组合）以及两个冷色+两个暖色等。

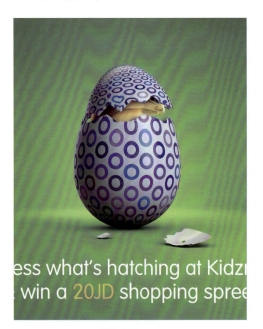

○ 思路赏析

视觉中心以破壳的彩蛋作为主体，体现"惊喜破壳而出"，4种色调不同但彼此互补的颜色组合让画面变得生动、有趣。

○ 配色赏析

采用矩形四色搭配法，按一种主色、两种补色、一种突出色的比例进行色彩搭配，避免了色彩杂乱。

	CMYK 53,17,100,0	RGB 144,179,1
	CMYK 14,34,83,0	RGB 232,181,56
	CMYK 81,85,0,0	RGB 91,37,195
	CMYK 86,68,0,0	RGB 40,80,227

○ 设计思考

当使用的色彩比较丰富时，要注意色彩间比例的搭配，因为色彩多也可能导致画面杂乱，这时可以结合三色配色原则进行比例分配。

○ 同类赏析

◀ 此作品色彩主要有黑色、白色、红色和青色4种，红色和青色、黑色和白色互为对比色，色彩上的对比增强了海报的吸引力。

此作品采用"3种类似色+1种补 ▶ 色"的搭配方案，背景、易拉罐包装和草地都属于绿色系，橘子素材为橙黄色，色彩之间既有紧凑感又有一定的分离性。

	CMYK 93,88,89,80	RGB 0,0,0
	CMYK 11,9,9,0	RGB 231,231,231
	CMYK 68,8,35,0	RGB 64,184,183
	CMYK 11,92,70,0	RGB 229,46,64

	CMYK 61,19,31,0	RGB 108,175,181
	CMYK 90,54,93,24	RGB 11,88,54
	CMYK 82,49,100,13	RGB 51,105,30
	CMYK 8,39,84,0	RGB 243,176,46

◀ /58

第 3 章

商业广告版面编排与布局

学习目标

让杂乱的设计元素在版面中传递出广告信息和视觉美感，是广告设计编排和布局所追求的唯一目标。版面布局层次清晰，整体空间协调的商业广告能够吸引人们的注意力，加深浏览者的印象。因此，掌握商业广告版面编排和布局方法是很重要的。

赏析要点

整体性与艺术性
直线视觉流程
斜线视觉流程
导向视觉流程
重心视觉流程
版面分割布局
中轴对齐布局
倾倒式布局

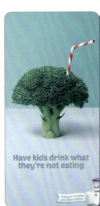

3.1 版面设计的基本构图元素

商业广告的版面设计是格外灵活多变的,但它的基本构图元素还是由点、线、面构成的。基本构图元素的编排决定了广告的美感和视觉效果。所以,在构图中如何利用基本元素来吸引浏览者的注意力格外关键,点、线、面若搭配得当,可以增强商业广告的感染力。

3.1.1 点

提到点，人们总会想到圆点，但在广告设计中，点是最基础的单元，它并不仅仅指圆点，不规则形状但呈点状的元素也可以称之为点。下图中，圆形的咖啡杯、白色的圆点、烹饪的各种食材都可以看作是点。

点可以作为主体，也可以作为陪衬。当点作为主体时，它是画面的视觉焦点；当点作为陪衬时，它通常起着衬托主体、美化画面的作用。下面两则商业广告，左侧的点（橘子）为视觉主体，而右侧的点（花瓣）则起着衬托主体的作用。

3.1.2 线

 线即指线条，以线形来划分，线可以分为水平线、垂直线、斜线和曲线等。不同的线条可以营造出不同的视觉效果，如水平线给人以平稳的感受，曲线能够表现动感。下列案例中的线构成了三角形，能够表现稳定性。

 线所具有的延展性还能让画面形成远近透视变化，让人们的视线集中于一个焦点，如下所示的商业广告都利用了线来引导浏览者的视线。

除此之外，线还具有分割画面的作用，在商业广告设计中，很多设计师都会运用线来划分空间，然后对图形、文字等元素进行编排和布局。如下列海报就是以等量分割、自由分割的方式来进行版式设计的。

3.1.3 面

线的分割、色彩的划分都会产生不同的面。面在商业广告中占有很大的比重，起着主导画面的作用。面有着不同的形状，规则的面会有平稳的视觉效果，不规则的面看起来更为活泼。下图中左图的面看起来整洁有序，右图的面看起来更有动感。

面与面之间可以通过形状、大小和位置的布局来实现对比。面还可以通过重叠、覆盖来表现空间层次，如下所示的商业广告通过面与面的重叠来表现上下空间关系，使画面更有立体感。

面可以通过点堆积而成，也可以由线条排列而产生。广告设计中，点、线、面可根据设计需要结合起来使用。以下案例分别用了点的堆积、线的排列和面的覆盖等手法来营造画面内容。

3.2 广告版面设计的基本原则

版面设计最终要为广告内容服务，以达到传播广告信息的目的。如何在有限的版面空间内让文字、图片和线条等元素以用户能读懂的视觉语言来呈现，是进行版面设计时需要思考的首要问题。了解商业广告版面设计的基本原则，有助于更好地进行广告素材的组合排列设计。

3.2.1 整体性与艺术性

商业广告的版面布局要讲究整体性。所谓整体性是指版面中各元素的布局应协调统一，让商业广告形成整体感。下列商业广告将椭圆形、人物、商品素材以重叠方式有层级地组合排列起来，整个版面视觉效果整齐清晰，广告形式和内容具有整体感。

商业广告可用艺术手法来体现品牌或商品形象，这些艺术手法的呈现离不开版面设计的助力，设计师要做的就是通过设计元素的布局让商业广告在艺术上具有视觉审美价值。以下列银行商业广告为例，在版面设计上，设计师并没有让版面空间包含大量的信息，而是通过艺术化的造型组合、一定的留白设计与色彩配合，让空间中的文字、图像分布均衡协调，使画面整体给浏览者以艺术美感。

3.2.2 思想性与趣味性

　　优秀的商业广告应突出广告的主题思想，如果广告内容编排不当，原本的主题思想就可能被错误地解读。下列商业广告版面简洁大方，图像的布局和文字的表达都使广告主题思想更加鲜明。

　　如果广告内容本身没有太多亮点，那么还可以通过在版面设计上制造趣味来取胜，如采用错位、拼图或重叠等手法。

3.3 版面设计的六大视觉流程

　　视觉流程是指视线流动轨迹。商业广告版面的设计可以影响人们的视觉流程，让人们按照设计师设计的视觉路线来读取信息。缺乏视觉流程设计的商业广告，容易让读者感到混乱。受阅读习惯的影响，人们的视觉运动轨迹有一定的规律可循，设计师可以结合这一视觉规律来进行商业广告的版面设计。

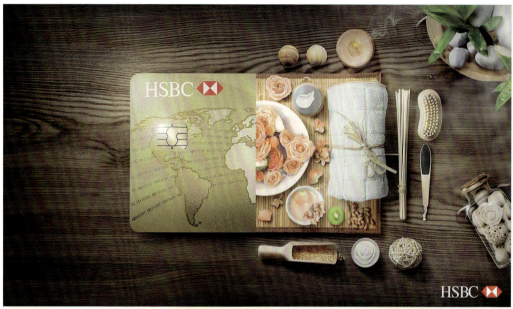

3.3.1 直线视觉流程

　　直线视觉流程是商业广告版面设计中运用得比较多的一种视觉原理。在视觉上，直线视觉流程可以给浏览者以直观、稳定的视觉感受。

　　直线视觉流程具体可分为两种编排方式，包括横向直线视觉流程和竖向直线视觉流程。横向直线视觉流程以水平方向进行主体要素编排，竖向直线视觉流程以垂直方向进行主体要素编排。

	CMYK 4,41,90,0	RGB 250,174,10		CMYK 17,75,94,0	RGB 219,96,28
	CMYK 79,23,46,0	RGB 0,155,151		CMYK 95,87,80,72	RGB 2,13,19

○ **思路赏析**

将文字内容放在左侧，产品放在右侧，使画面形成从左到右的横向视觉流程，平稳的布局结构既有助于广告信息的解读，又能带来简洁直观的视觉效果。

○ **配色赏析**

整体画面色彩并不杂乱，以黄色为背景色，产品分别运用了黄色的邻近色和对比色，一定程度的对比可以帮助吸引用户眼球。字体以黑色为主，白色作为点缀，更易于读取。

○ **设计思考**

对横版商业广告来说，水平编排是比较常见的一种版面设计方式，设计师可以将文字信息和图形信息分别排列在画面两侧，使内容一目了然，然后利用大小对比来体现主次关系和层次感。

商业广告设计

	CMYK 28,44,96,0	RGB 202,153,24
	CMYK 10,15,83,0	RGB 247,219,50
	CMYK 0,92,91,0	RGB 253,36,19
	CMYK 1,1,0,0	RGB 252,252,254

	CMYK 23,96,71,0	RGB 208,33,64
	CMYK 77,23,31,0	RGB 4,159,179
	CMYK 89,88,32,1	RGB 59,59,121
	CMYK 52,39,100,0	RGB 148,146,23

○ 同类赏析

按照从上往下的视觉流程进行元素的排列，版面具有有序性和简洁性，将产品放在中间位置，可让主体要素集中于视觉中心。

○ 同类赏析

将文字信息排列在产品的上方和下方，各元素间距大小恰当，画面井井有条，形成自然有条理的阅读节奏。

○ 其他欣赏 ○ 其他欣赏 ○ 其他欣赏

3.3.2 斜线视觉流程

　　斜线视觉流程是指将视觉元素以倾斜方向进行编排，相比横向和竖向直线视觉流程，斜线视觉流程更具有张力和动感，它能引导人们的阅读视线按斜线视觉流程进行流动，使视觉具有跳跃感。在运用斜线视觉流程时，可根据版面设计的需要来灵活安排斜线的倾斜方向和角度。

○ 思路赏析

画面中的视觉元素较少，主体以左下到右上的斜线进行布局，文字信息跟随斜线进行排列，画面整体呈现出不稳定的动态感。

○ 配色赏析

背景选用了与产品包装一致的绿色，这样的色彩能给人以解渴、清爽的心理感受。

■	CMYK 90,61,100,43	RGB 0,65,1
■	CMYK 74,0,100,0	RGB 0,186,1
■	CMYK 43,100,100,10	RGB 161,11,13
□	CMYK 0,0,0,0	RGB 255,254,255

○ 设计思考

商业广告能否给人以视觉冲击力并不是取决于画面中视觉元素的多少，有时精简的视觉元素加上具有动感的斜线布局也能让广告个性鲜明。

○ 同类赏析

◀左图中的文字信息按左上到右下的斜向来布局，"胶片"的倾斜方向则与之相反，并圈出重点，整个画面既有流动感又突出重点。

右图为比萨海报，设计师将色块和▶文字倾斜进行布局，文字按照由大到小的顺序进行排列，人物动作的配合使画面倾斜方向整体均衡统一，各视觉要素能形成有机整体。

■	CMYK 9,86,84,0	RGB 233,67,43
■	CMYK 75,64,53,8	RGB 84,92,103
■	CMYK 90,87,82,74	RGB 10,9,14
■	CMYK 5,6,3,0	RGB 244,242,244

■	CMYK 0,69,93,0	RGB 249,112,8
■	CMYK 88,57,100,34	RGB 23,76,24
■	CMYK 90,80,93,75	RGB 4,14,3
■	CMYK 0,96,96,0	RGB 248,13,9

3.3.3 曲线视觉流程

　　曲线视觉流程与直线、斜线视觉流程同属于线性视觉流程，但曲线视觉流程的动态性会更强，它可以更多地运用在个性化版面设计的商业广告中。曲线本身可以有多种变化，如弧形、S形和回旋形等，曲线运动的轨迹不同，产生的方向感和节奏感也会不同。

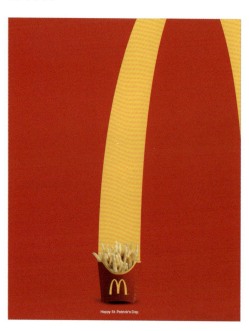

○ 思路赏析

设计风格简约直观但也富有创意，以红色为背景，用黄色线形色块绘画出弧形，而弧形的曲线也成为点睛之笔，与品牌标识相互呼应。

○ 配色赏析

画面中只有3种颜色，红色、黄色和白色，整体配色简洁鲜亮，有足够的视觉吸引力。

	CMYK	RGB
■	16,100,100,0	221,0,18
■	3,30,90,0	255,195,0
□	1,0,0,0	91,37,195

○ 设计思考

曲线视觉流程并不会让版面变得复杂，它也可以创造出简单的版式，在曲线视觉流程的基础上添加点创意，就可以让广告变得出彩。

○ 同类赏析

◀ 左图海报以鱼作为素材，利用鱼游动产生的曲线来布局，文字信息则跟随该轨迹进行编排，使视线以S形曲线进行流动。

右图为电信运营商海报，以文字拼图形式拼出品牌标识"9"，使画面很自然地产生C形弧线，海报整体既强调了品牌形象又增加了视觉上的动感。▶

	CMYK	RGB
■	2,34,90,0	255,188,1
■	0,94,94,0	255,20,1
□	0,0,2,0	255,255,255
■	92,88,88,79	2,1,0

	CMYK	RGB
■	90,72,99,67	0,30,0
■	36,0,90,0	189,225,29
□	4,0,0,0	247,252,255

3.3.4 导向视觉流程

　　导向视觉流程是指利用具有引导性的视觉元素来让浏览者按照设计的视觉路线读取广告信息。具有引导性的视觉元素有很多，按照导向的形式来分，导向视觉流程又可分为文字导向、线条导向、肢体手势导向、符号箭头导向和形象导向等。

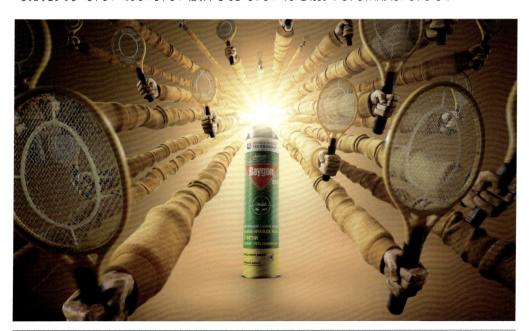

CMYK 16,45,67,0	RGB 224,159,91	
CMYK 82,52,100,18	RGB 254,252,237	
CMYK 14,24,88,0	RGB 236,199,30	
CMYK 44,99,100,12	RGB 155,31,33	

○ 思路赏析
一则杀虫剂产品商业广告，拿着电蚊拍的手形成汇聚线，将人们的目光汇聚于画面中心的产品，整体传递了"蚊虫无处可逃"的广告讯息。

○ 配色赏析
以暖色调的橙黄色为背景色，营造出灯光汇聚的效果。产品包装以绿色为主，使之与背景色有一定的对比，红色作为点缀色起到突出品牌标识的作用。

○ 结构赏析
利用了汇聚线来构图，将产品放在汇聚线的末端，让数量众多的"拿着电蚊拍的手"作为引导线强调产品本身，同时又形象地突出杀虫剂的喷雾效果。

○ 设计思考
斜线式的引导线可以让画面具有空间感和纵深感，引导线的数目越多，产生的视线汇聚效果会越强。在商业广告中，可以将要强调的内容放在引导线的中心，以引出中心点。

	CMYK 87,84,68,53	RGB 32,34,46
	CMYK 87,83,67,49	RGB 34,38,50
	CMYK 0,0,2,0	RGB 255,255,255

	CMYK 89,90,79,72	RGB 16,9,18
	CMYK 90,56,79,21	RGB 11,88,73
	CMYK 4,0,0,0	RGB 247,252,255

同类赏析

以耳机线作为引导性元素，引导视线跟随线条从左到右、从上往下进行浏览，点线的合理运用也使得视觉流动具有连续性。

同类赏析

汽车车灯汇聚的灯光作为引导性元素，使人们的视线聚焦于被灯光照亮的地方，画面中以倒影呈现出的圣诞树体现了节日氛围和广告主题。

3.3.5 反复视觉流程

反复视觉流程是指将多个相同或近似的视觉元素重复地编排在一个画面中。重复具有强调的作用，另外，利用重复还可以创造出新的图形。相比曲线和导向视觉流程，反复视觉流程所具有的运动感会稍弱，但是只要视觉元素排列合理，反复视觉流程可以让商业广告更加具有趣味感。

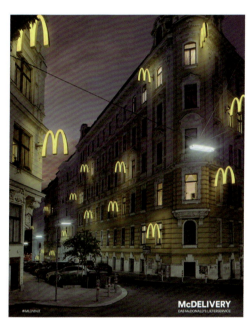

○ 思路赏析

被点亮的品牌标识在深夜有规律地挂在窗户旁，使人联想到深夜、温暖等关键词，为品牌塑造形象的同时引起人们的情感共鸣。

○ 配色赏析

以摄影图片为背景，被点亮的"灯光"以暖黄色有规律地呈现在画面中，营造了秩序感和节奏感。

	CMYK 88,71,63,31	RGB 35,64,72
	CMYK 79,70,49,8	RGB 75,83,106
	CMYK 9,0,7,0	RGB 253,250,87

○ 设计思考

运用反复视觉流程将深夜与品牌形象联系起来，体现"深夜如约送达"的广告信息，为品牌塑造了贴心温暖的形象。

○ 同类赏析

◀左图是可乐品牌广告，在可乐杯中站满了参加音乐会的人，远远看去就如可乐气泡一般，寓意着喝可乐就如参加音乐盛宴。

右图利用反复视觉流程将西瓜创意▶地组合成葡萄，强调了冰箱的大容量，左下角展示的对开门冰箱和广告语也与"大容量"的广告主题相呼应。

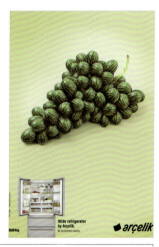

	CMYK 60,97,80,53	RGB 79,16,25
	CMYK 46,78,100,37	RGB 150,76,27

	CMYK 72,47,89,6	RGB 88,118,6
	CMYK 19,0,90,0	RGB 189,225,29
	CMYK 93,88,89,80	RGB 0,0,0

3.3.6 重心视觉流程

　　重心视觉流程是指在版面中确定一个视觉中心，让主要信息占据中心位置。在版面中，重心可以分布在任意位置，主要取决于广告要表达的内容。商业广告中，比较常见的是将重心安排在画面的中心位置，这可以使视觉主题直观明了，如果将重心向上或向下移动，视觉中心也会相应的移动。

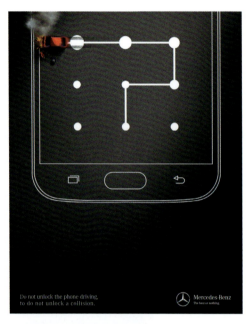

○ 思路赏析

红色的汽车行驶出手机锁屏的路线，视觉重心位于中部靠上的位置，使画面产生不稳定感，在心理上也暗示人们开车时解锁手机的危险性。

○ 配色赏析

以暗调的灰色作为主色，红色的汽车与背景形成对比，成为视觉注意点。

	CMYK 84,79,78,63	RGB 30,30,30
	CMYK 75,69,66,29	RGB 69,69,69
	CMYK 0,0,0,0	RGB 255,255,255
	CMYK 0,96,95,0	RGB 254,0,0

○ 设计思考

创意简单直接但引人深思，将版面的重心安排在中部靠上的位置，文字内容位于底部两侧，也是视觉流程的终点，各要素主次位置适宜，主题鲜明。

○ 同类赏析

◀左图布局简单直观，广告主题鲜明突出，设计师将主体安排在画面中心位置，使之成为视觉重心，营造了平静的安定感。

右图是按摩椅产品海报，左下角的▶按摩椅并没有占据太多空间，而是让画面重心向右侧偏移，呈现出拿着斧头的剪纸人物，给人以心理暗示"累了就躺一会儿吧"。

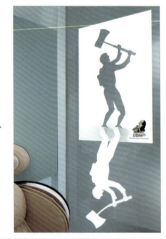

	CMYK 2,34,90,0	RGB 255,188,1
	CMYK 0,94,94,0	RGB 255,20,1
	CMYK 0,0,2,0	RGB 255,255,255
	CMYK 92,88,88,79	RGB 2,1,0

	CMYK 61,42,37,0	RGB 116,138,149
	CMYK 2,1,1,0	RGB 251,251,251
	CMYK 49,66,70,5	RGB 149,101,79
	CMYK 84,80,82,68	RGB 25,24,22

3.4 版面设计的布局方式

　　版面设计是商业广告设计的重点，它直接关系着广告的整体视觉效果。商业广告的版面设计要解决3个问题，一是合理呈现广告信息；二是在有限的空间内突出重点；三是体现广告设计的含义。掌握一些常见的版面设计布局方式，可以帮助设计师在进行商业广告版面编排设计时更加得心应手。

3.4.1 版面分割布局

分割布局是指将版面空间分割为几个部分，再在分割的区块中安排信息。分割布局可以让被分割的空间产生对比，同时内容间又可以互为辅助。按照分割的比例可分为等比分割和不等比分割，按照布局方式可分为纵向居中分割、斜向居中分割、四周切割、不等比分割布局和黄金分割布局等。

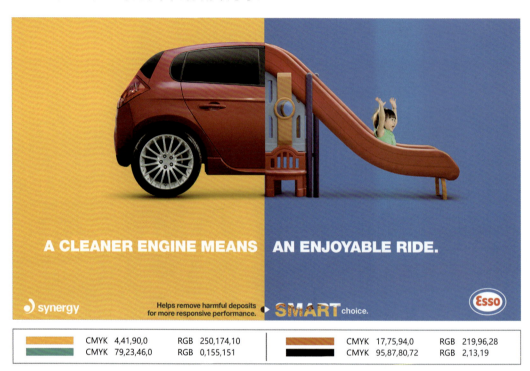

| | CMYK 4,41,90,0 | RGB 250,174,10 | | CMYK 17,75,94,0 | RGB 219,96,28 |
| | CMYK 79,23,46,0 | RGB 0,155,151 | | CMYK 95,87,80,72 | RGB 2,13,19 |

○ 思路赏析

具有创意的润滑油品牌商业广告，纵向居中的分割线将画面分为了左右两部分，左侧呈现了红色小汽车，右侧为滑梯，设计师将两者创意地拼接起来，体现了产品的特性和优势。

○ 配色赏析

整体使用了对比色配色手法，利用橙黄和蓝色之间的色彩对比来构建左右布局，视觉主体以红色为主，小面积的点缀色选择了红色的对比色绿色，色彩主次关系分明又具有点睛效果。

○ 设计思考

将版面分割布局与创意拼接结合起来是商业广告设计的一种思路，通过分割布局和拼接可以将看似没有关系的事物联系起来，让两者组成新的整体，给人眼前一亮的感觉。

	CMYK 6,4,15,0	RGB 245,244,226
	CMYK 92,88,57,32	RGB 34,44,71
	CMYK 39,30,73,0	RGB 176,171,90
	CMYK 38,72,33,0	RGB 179,98,130

	CMYK 9,6,7,0	RGB 236,238,237
	CMYK 63,65,83,24	RGB 102,82,55
	CMYK 76,71,70,37	RGB 62,61,59

○ 同类赏析 ▼

以文字为边界来实现分割效果，每一个文字可以作为独立的结构形式存在，将彼此连接起来又能形成一个有意义的新整体。

○ 同类赏析 ▼

采用横向居中分割布局方式，画面被上下等比划分为两个部分，两部分形成对比关系，强调了挖掘机强劲的动力。

○ 其他欣赏 ○　　○ 其他欣赏 ○　　○ 其他欣赏 ○

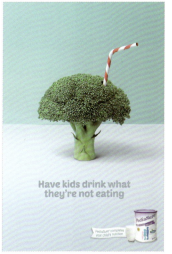

第 3 章　商业广告版面编排与布局

商业广告设计

3.4.2 中轴对齐布局

中轴对齐布局也被称为轴心式布局，是指以水平或垂直方向的中轴线为基准进行对称布局，这一布局方式会将主要视觉单位安排在画面的中轴线上，视觉重心相应地也会落在中轴线上。中轴线的对称稳定性能使版面布局看起来规整有条理，广告信息的传递会呈直线视觉流程流动。

○ 思路赏析

以中轴线为轴心居中编排的保鲜膜品牌商业广告，对称的布局方式加上醒目的大字号文字，让文字信息变得更易于阅读。

○ 配色赏析

选用了具有冲击力的黄蓝两色进行色彩搭配，明艳的色彩对比让各个元素都得以有效凸显。

	CMYK 9,3,85,0	RGB 251,240,24
	CMYK 70,0,18,0	RGB 0,197,224
	CMYK 5,28,88,0	RGB 252,199,23
	CMYK 1,0,0,0	RGB 252,255,255

○ 设计思考

中轴对齐布局是典型的版面布局方式，运用时只要确保视觉单位的编排疏密得当，就可以让版面看起来干净整洁具有美感。

○ 同类赏析

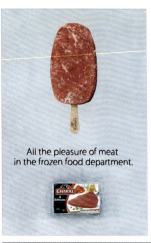

◀ 左图为牛排品牌商业广告，图形信息分布在中轴线的上下两端，文字信息居中对齐，使得广告文案得到了突出表现。

右图是插画风格广告设计作品，台 ▶ 灯作为视觉重心被安排在了中轴线的中心位置，文案信息作为组成部分分布在画面的上下两端，配合图形传递广告信息。

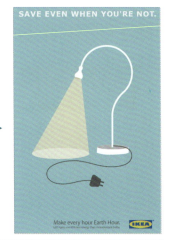

	CMYK 19,11,4,0	RGB 215,223,236
	CMYK 31,94,81,0	RGB 192,47,54
	CMYK 98,89,74,66	RGB 0,17,29

	CMYK 40,5,19,0	RGB 166,214,216
	CMYK 13,8,26,0	RGB 231,230,200
	CMYK 64,56,53,2	RGB 111,111,11
	CMYK 0,0,0,0	RGB 255,255,255

3.4.3 倾倒式布局

　　倾倒式布局是指将视觉元素以倾斜旋转的方式进行编排，这种布局方式可以给画面营造运动感。被倾倒的视觉元素可以是背景或者部分图形、文字，也可以是画面整体。文字的倾倒在一定程度上会增加阅读的难度，因此要注意避免缩小的文字倾倒过度而给信息阅读带来障碍。

○ 思路赏析

广告中要呈现的文案内容较多，因此主要以水平方式进行排列，确保了文案阅读清晰明了，主体人物和背景素材以倾斜方式编排，为画面增添了活力。

○ 配色赏析

画面配色丰富且具有活力，以青色渐变色为背景色，搭配红黄两色，色彩上就传递了海报的大致主题。

	CMYK	RGB
	64,4,21,0	76,195,215
	11,88,51,0	229,62,92
	9,9,87,0	251,230,3
	6,4,5,0	244,244,242

○ 设计思考

将视觉元素倾倒旋转是增加画面灵动感的一种有效方式，当广告信息要包含"运动"元素时，不妨使用倾倒式布局来体现运动感。

○ 同类赏析

◀ 左图中的文案、图形和线条都进行了倾斜编排，打破了水平布局的呆板形式，增强了画面的速度感和运动感。

右图将银行卡构建的汽车以45°角进行倾斜布局，使得造型独特的汽车具有了三维空间感，虽然是平面设计作品，但整个版面空间却显得立体感十足。

	CMYK	RGB
	15,69,99,0	225,110,4
	85,78,70,50	37,42,48
	0,0,0,0	255,255,255

	CMYK	RGB
	86,58,0,0	0,104,215
	16,33,74,0	228,183,80
	74,22,99,0	66,156,58
	21,92,63,0	211,48,75

3.4.4 骨骼型布局

当广告中图文内容较多时,可以将视觉元素按照"骨骼"框架有规律地编排在版面中。很多网页广告作品和宣传海报都是以骨骼型布局来进行版面设计的,这样的布局方式可以在保证画面内容丰富的同时使图文显得平稳整齐。骨骼型布局通常会结合分割布局来进行编排,可分为通栏、双栏、三栏和四栏分割等。

○ 思路赏析

文字编排颇为有趣的电影节品牌形象设计作品,版面被线条分成多个网格骨架,"65"被切分放在不同网格中,分散的数字可通过视觉流程连成整体。

○ 配色赏析

经典的黑底白字搭配组合,用带有荧光的海蓝色突出重点文字,同时也避免黑白配色带来的单调感。

	CMYK 93,88,89,80	RGB 0,0,0
	CMYK 0,0,0,0	RGB 255,255,255
	CMYK 84,49,7,0	RGB 1,119,191

○ 设计思考

网格线可作为辅助线来美化版面,也可以作为标尺来辅助设计,将版面划分为多个网格后,可高效地将设计元素整齐地排列在隐藏的格子中。

○ 同类赏析

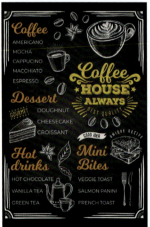

◀ 左图的咖啡店黑板展示板广告以双栏骨骼型布局进行编排,将页面内容分成两栏,宽度固定,高度则根据内容自适应编排。

右图展示的是餐厅宣传海报中的菜 ▶
单设计内容,采用通栏纵向骨骼布
局方式编排,文字介绍围绕菜品排
布并垂直对齐,加粗的字体使得菜
名和价格一目了然。

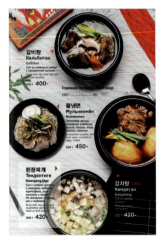

	CMYK 77,71,69,34	RGB 61,61,61
	CMYK 4,7,8,0	RGB 248,241,235
	CMYK 8,30,89,0	RGB 246,193,19
	CMYK 13,54,85,0	RGB 229,142,47

	CMYK 14,13,11,0	RGB 224,220,221
	CMYK 93,88,89,80	RGB 1,1,1
	CMYK 5,91,66,0	RGB 239,47,68
	CMYK 3,26,74,0	RGB 255,205,87

第 4 章

商业广告构图与形式法则

学习目标

广告设计过程中,设计师会使用种类丰富的设计元素,但并不是所有的设计元素都要在版面中全部呈现。构图是商业广告版面设计的组成部分之一,它决定了设计元素的取舍和调控,不同的构图形式也会给人以不同的心理感受。

赏析要点

九宫格构图
三分线构图
框架式构图
分散式构图
圆形构图
对称与均衡
节奏与韵律
留白与疏密

商业广告设计

4.1 商业广告版面构图模式

商业广告中主次、透视、疏密和空间关系等的呈现都可以利用构图来实现。构图可以体现商业广告的主题思想和图形构建关系，常见的构图形式有三分线构图、三角形构图和框架式构图等。在广告设计中，设计师需要根据设计需求来安排合适的构图方式。

4.1.1 九宫格构图

九宫格构图又称为井字形构图,其构图方式是用横竖两条直线将版面均分为9个格子,由此形成4个交叉点。这4个交叉点又被称为趣味点,在构图时可将主体安排在任意趣味点上。九宫格构图在横向和竖向版面中都可以运用,这种构图方法具有普遍适用性,能够满足大众的普遍审美需求。

○ 思路赏析

背景画面干净整洁,干扰元素较少,采用九宫格右下单点构图法,把产品放在右下角的交叉点上,使之成为视觉兴趣点。

○ 配色赏析

背景以冰雪作为素材,搭配橙黄、红色等暖色调,在色彩上构成冷暖色调配色。

	CMYK 31,7,6,0	RGB 187,220,239
	CMYK 8,25,87,0	RGB 248,202,31
	CMYK 21,71,50,0	RGB 213,105,92
	CMYK 93,88,89,80	RGB 0,0,0

○ 设计思考

干净的背景能保证九宫格单点构图时视觉主体可以成为焦点,当画面元素较多时也可以采用九宫格双点或多点构图法。

○ 同类赏析

◀ 如果茶水恰巧被打翻在地漏处,你会很高兴,左图的抹布广告就是用九宫格左上单点构图法创造了这样的有趣画面,传递了产品吸水的特性。

九宫格构图提供了一个独特的视角 ▶
来呈现水族馆生物,右上方交叉点的位置拉近了与观看者的视线距离,能在视觉上吸引人们去水族馆近距离观看海洋生物。

	CMYK 14,16,19,0	RGB 227,217,205
	CMYK 48,45,51,0	RGB 152,139,122
	CMYK 6,7,7,0	RGB 244,239,236
	CMYK 70,18,29,0	RGB 65,171,187

	CMYK 100,91,21,0	RGB 3,50,140
	CMYK 64,0,9,0	RGB 15,211,251
	CMYK 7,14,59,0	RGB 249,224,123
	CMYK 0,52,67,0	RGB 255,154,84

4.1.2 三分线构图

　　三分线构图是九宫格构图的一种延伸，是指将画面中具有线形的元素安排在横竖三分线上。根据三分线的位置，三分线构图可分为上三分线构图、下三分线构图、横向双三分线构图、左三分线构图、右三分线构图和竖向双三分线构图，在视觉上三分线构图可以给人以空间感。

○ 思路赏析

左三分线将版面内容进行划分，图形和文字各占一部分，构成左图右字的布局方式，独立的空间能清晰明了地传达广告信息。

○ 配色赏析

具有科技感的蓝色搭配白色字体，从色彩上传递出可靠之选的讯息。

色块	CMYK	RGB
■	CMYK 90,73,46,7	RGB 42,77,109
□	CMYK 8,4,1,0	RGB 239,244,250
■	CMYK 89,85,83,74	RGB 11,12,14

○ 设计思考

三分线构图可以用于版面分割，将信息内容划分为不同的区域，各个区域互不干预，以实现信息的清晰传达。

○ 同类赏析

◀ 将画面中的线条放在下三分线处，以2:1的比例将画面进行分割，产品作为视觉主体占据大部分面积，处于主导地位。

利用三分线让画面元素呈明显的上▶下分布，上半部分用圆圈构建注意点，为主体视觉空间，下半部分文字内容较多，为信息阅读空间，两大部分各司其职。

色块	CMYK	RGB
■	CMYK 48,21,4,0	RGB 143,185,227
■	CMYK 19,60,11,0	RGB 217,132,174
■	CMYK 73,89,56,27	RGB 81,45,73
■	CMYK 31,29,32,0	RGB 190,180,168

色块	CMYK	RGB
■	CMYK 92,86,88,78	RGB 0,5,1
■	CMYK 94,78,9,0	RGB 17,73,158
■	CMYK 65,2,10,0	RGB 60,199,238
■	CMYK 8,2,86,0	RGB 254,242,0

4.1.3 三角形构图

三角形构图是指让视觉元素在画面中形成三角形态势。按三角形的摆放方式，三角形构图可分为正三角形构图、倒三角形构图和斜三角形构图，正三角形具有稳定感，倒三角形和斜三角形会产生一定的紧张感和跃动感。在商业广告产品摄影中，三角形构图运用得比较多。

○ 思路赏析

让奶酪重叠摆放构建成一个正三角形，使画面具有了三角形的稳定感，中部的位置能让人们将注意力集中于奶酪上。

○ 配色赏析

奶酪本身色彩较浅，因此以纯白色为背景色，再利用浅灰色的投影让奶酪有立体感。

	CMYK	RGB
	0,0,0,0	255,255,255
	28,51,91,0	200,140,42
	3,5,27,0	253,244,203

○ 设计思考

对于可以进行组合排列的产品来说，可以按照三角形构图来摆放，使产品形成稳定的三角形，创建紧凑不散乱的画面效果。

○ 同类赏析

◁ 同样是奶酪品牌，但该广告以斜三角形构图展示了儿童踢足球的精彩场面，广告创意旨在传递产品能为儿童成长以及发展天赋提供营养。

运动鞋本身具有三角形形态，设计 ▷ 师将单只运动鞋立起来与品牌logo重叠组合，两者又构成了多个三角形，图像的分层排列让画面具有一定的深度感。

	CMYK	RGB
	69,35,40,0	91,144,150
	58,17,100,0	125,174,7
	12,45,94,0	233,161,1
	14,83,67,0	224,76,72

	CMYK	RGB
	0,0,0,0	254,254,254
	14,32,80,0	232,186,64
	89,84,74,64	20,23,30

4.1.4 框架式构图

在画面中构建一个框架，让视觉元素在框架内呈现，这就是框架式构图，框架式构图可以营造神秘感和延伸感。在运用框架式构图时，框架的构建是比较重要的一步，框架可以取自某个素材元素，也可以人为设计，主要元素需要放在框架内，以突出主体。

○ 思路赏析

选取自然景物所形成的边缘作为框架，框架本身就构成了主体，天然的画框与产品的相互融合既有创意又有视觉上的吸引力。

○ 配色赏析

色彩源于大自然，呈现由四周向中间过渡的明暗变化，利于人们观察框架主体。

	CMYK 76,65,100,43	RGB 57,63,25
	CMYK 72,58,100,24	RGB 80,89,32
	CMYK 49,28,78,0	RGB 151,166,83
	CMYK 1,0,0,0	RGB 253,253,253

○ 设计思考

框架式构图的关键在于寻找能将主体影像包围起来的框架，窗、门、阴影和建筑等轮廓线都可以形成框架，框架的形状也可以有多种变化。

○ 同类赏析

◀ 用不规则的轮廓图形来创建框架，主体视觉被囊括在图形中，框架的聚焦作用让人们能够充分注意到位于视觉中心的咖啡馆店名。

右图是旅行社推出的广告，画面中 ▶
翻转的"F"被制作成了小小的窗户，透过"窗户"可以看到著名景点的一角，仿佛在询问人们透过社交软件看世界真的足够吗？

	CMYK 0,2,4,0	RGB 255,252,247
	CMYK 70,45,96,4	RGB 95,124,57
	CMYK 18,64,53,0	RGB 218,121,105
	CMYK 5,23,86,0	RGB 253,208,31

	CMYK 87,60,8,0	RGB 23,101,176
	CMYK 60,76,51,0	RGB 125,80,100
	CMYK 9,8,56,0	RGB 247,233,134

4.1.5 分散式构图

当画面中要展示的视觉元素较多时可以采用分散式构图法,让视觉元素围绕一个中心点向外发散分布或者让视觉元素分散地编排在版面中。

使用分散式构图时要注意把握各视觉元素之间的距离关系,若疏密关系把握不当,有可能让画面看起来很混乱。

○ 思路赏析

不同身份戴着口罩的人们以"点"为特点分散在画面中,各"点"大小一致,排列方式均匀不乱,文案体现了"保持安全距离"的海报主题。

○ 配色赏析

背景极具纸张质感,暗黄色的色调具有复古怀旧风格,色彩从情绪上让人感到暖心、治愈。

	CMYK	RGB
	5,17,27,0	247,222,191
	18,67,71,0	217,115,90
	23,95,70,0	208,38,65
	45,33,28,0	156,163,174

○ 设计思考

分散式构图是比较自由的构图方式,让"点"在色彩或形态上有变化,可以避免画面呆板无趣,情感表达可以从色彩和文案上来设计。

○ 同类赏析

◀ 为"巧克力日"创建的社交媒体广告,飞扬的巧克力以礼品盒为中心点向四周扩散,给画面注入了向外扩散的动感效果。

品牌成立150周年的宣传广告,采 ▶ 用放射分散式构图,以标题文本为中心点,让辅助素材背离中心点向外扩散开来,体现了品牌所拥有的产品类别。

	CMYK	RGB		CMYK	RGB
	100,98,65,54	7,19,45		9,56,85,0	236,139,45
	31,94,81,0	192,47,54		85,76,6,0	61,76,161
	90,72,26,0	40,82,140		3,83,64,0	243,75,74
	9,10,28,0	239,231,195		9,5,77,0	251,237,68

4.1.6 十字线构图

十字线构图是两条交叉线的结合，其构图方式是让画面中的视觉元素向上下左右方向伸展构成十字形，这种构图方式可以把画面分成4份，由内而外产生视觉张力。十字线构图常常可以产生对称关系，十字交叉点一般为视觉焦点，其夹角的大小决定了十字线形态。

○ 思路赏析

海报标题与弹跳的人物构成十字形构图，横竖两条线的交叉点位于视觉重心位置，画面整体具有弹跳感，文本内容的错落布局也符合"跳跃"的特征。

○ 配色赏析

运动与活力是该海报的关键词，红色恰巧能代表这两个关键词，白色字体则用于强调文本内容。

	CMYK 4,76,57,0	RGB 243,96,89
	CMYK 6,4,4,0	RGB 243,243,243
	CMYK 100,96,37,2	RGB 26,47,114

○ 设计思考

如果主体比其他衬体更高，可以使用垂直十字线构图，让主体位于水平线的中心位置突出展示，这样的构图方式可以让主体具有挺拔感和力量感。

○ 同类赏析

▸ 产品具有直立特征，因此垂直进行摆放，倾斜的文本打破了中规中矩的十字线构图方式，让画面产生一定的变化。

海报的灵感来源于著名地点伦敦，▸ 由钢笔排列组合成"米"字，时尚的红蓝两色搭配加上具有立体感的光泽，让海报从构图和色彩设计上都透出了英伦时尚的优雅风格。

	CMYK 75,54,33,0	RGB 80,113,146
	CMYK 76,72,68,39	RGB 65,61,62
	CMYK 11,7,6,0	RGB 231,235,238

	CMYK 98,94,64,51	RGB 10,26,49
	CMYK 6,81,52,0	RGB 239,83,94
	CMYK 67,49,20,0	RGB 102,126,170
	CMYK 5,4,7,0	RGB 245,244,240

4.1.7 圆形构图

圆形是没有棱角的形状，在视觉上往往给人以柔和、聚拢的感受。圆形构图是以环形结构来进行构图设计，常用形态有同心圆、缺口圆、螺旋圆和破绽圆等。从构图方式上来看，在广告设计中使用圆形一般会让圆形视觉对象具有分离感，形成一个有明确中心的视觉焦点。

○ 思路赏析

该茶饮品牌包装设计以半圆和圆形来构图，倾倒的茶水以俯视方向在圆形中心形成视觉引导，对称的构图方式创造了平衡感。

○ 配色赏析

包装色调是与产品特质相匹配的绿色，色彩和谐统一，具有古朴典雅的气质。

	CMYK 56,47,100,18	RGB 119,114,37
	CMYK 37,30,99,4	RGB 174,163,22
	CMYK 60,59,71,48	RGB 79,68,50
	CMYK 0,0,1,0	RGB 255,254,254

○ 设计思考

圆形可以从上下左右等方向来实现对称式构图，使元素间相互呼应，适当地偏移圆形的主轴可以在构图上呈现出多种变化。

○ 同类赏析

◀ 在构图上使用了多个同心圆，一大一小的圆形构成主要视觉，将logo放在大圆的圆心，以黄色作为底色，使之成为中心突出点。

产品本身就是圆形，通过倾斜布局 ▶ 来增加透视感，画面中没有其他多余的装饰元素，极简的圆形构图方式让产品的广告创意作为核心被凸显出来。

	CMYK 91,85,89,77	RGB 5,7,2
	CMYK 94,78,9,0	RGB 17,73,158
	CMYK 65,2,10,0	RGB 60,199,238
	CMYK 8,8,87,0	RGB 253,232,5

	CMYK 0,0,0,0	RGB 255,255,255
	CMYK 72,70,70,33	RGB 73,65,62
	CMYK 69,10,4,0	RGB 27,186,241

4.2 商业广告构图的形式美法则

商业广告的版面构图要讲究形式美法则。所谓形式美法则是指人们在创造美的实践过程中，长期形成的一种对美的规律性认识，包括对称与均衡、节奏与韵律等法则。在广告设计中，通过运用基本的形式美法则，可以保证商业广告在形式和内容上符合大众的普遍视觉审美观念。

4.2.1 对称与均衡

在日常生活中，很多物体都具有对称性，如建筑、交通工具等，对称的物体在造型上会有一种整齐、平衡的形式美。均衡与对称是相辅相成的，均衡可以由对称产生，但不对称的物体通过组合布局和比例搭配也可以产生均衡感。相比于对称，均衡在构图上更为自由，但两者都具有重心平稳的特点。

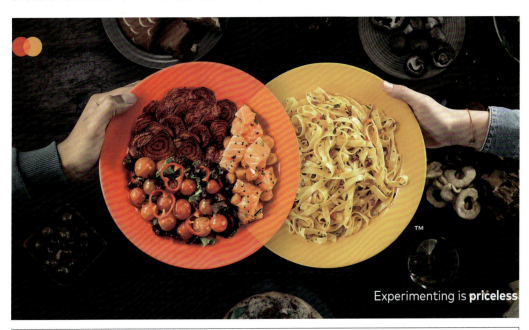

| | CMYK 73,81,89,63 | RGB 47,29,19 | | CMYK 5,31,89,0 | RGB 252,192,16 |
| | CMYK 0,91,82,0 | RGB 253,44,39 | | CMYK 0,70,90,0 | RGB 255,112,10 |

○ 思路赏析
用标志性徽标来创造美食场景，中心对象由两个圆形餐盘重叠组合成企业logo，文案强调了"体验无价"，广告创意体现了生活中一些特殊时刻的重要性。

○ 结构赏析
两个重叠的圆形构成对称式结构，在左右方向上形成对等的视觉效果，画面结构具有和谐统一的美感，俯拍的方式更能在空间上让餐盘的呈现与徽标保持一致。

○ 配色赏析
背景色彩较深，餐盘由红黄两色构成，红色与黄色的叠加又组合成了橙色，鲜明的色彩能保证徽标在户外广告牌中被他人识别和记忆。

○ 设计思考
徽标有时也可以作为主体用于广告设计中，对称式构图则具有突出中心点的作用，用对称式构图来辅助广告创意往往能创造出舒适协调、重点突出的商业广告。

商业广告设计

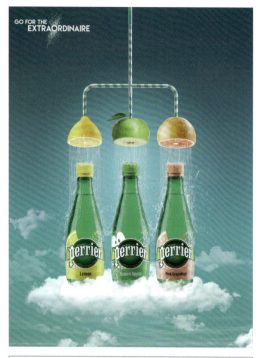

	CMYK 63,22,33,0	RGB 102,169,175
	CMYK 67,0,80,0	RGB 74,195,92
	CMYK 7,4,68,0	RGB 253,240,99
	CMYK 0,0,0,0	RGB 255,255,255

	CMYK 2,23,42,0	RGB 253,212,156
	CMYK 48,43,94,0	RGB 155,142,48
	CMYK 76,83,91,69	RGB 36,20,10
	CMYK 2,4,6,0	RGB 252,248,242

○ 同类赏析

将具有对称属性的物体整齐排列往往也能营造出均衡感，上图中的3个产品以横向水平方向整齐排列，构图上的规律性赋予了画面平衡感。

○ 同类赏析

找准建筑物的中轴线进行对称构图，后期的创意融合带来了"魔幻"的视觉体验，让人感觉距离这些景点并不远。

○ 其他欣赏 ○　　　　　○ 其他欣赏 ○　　　　　○ 其他欣赏 ○

/94

4.2.2 节奏与韵律

在音乐上，节奏与韵律是指一种旋律形式，在构图上，节奏与韵律是指有秩序和条理的构图排列方式，比较典型的具有节奏与韵律的构图形式有渐变、放射等，这两种方式可通过循序渐进的变化以及有规律的重复来让画面具有节奏与韵律。

| | CMYK 10,6,4,0 | RGB 235,238,243 | | CMYK 58,73,0,0 | RGB 166,79,224 |
| | CMYK 8,92,78,0 | RGB 235,44,51 | | CMYK 100,86,0,0 | RGB 1,53,165 |

○ **思路赏析**

基于网络平台的banner广告，点击按钮位于中间位置，便于浏览者快速找到并点击，一大一小排列的手机展示了产品的外观，弧形曲线在视觉上呈现出有秩序的运动变化感。

○ **配色赏析**

手机屏幕和logo呈现炫彩渐变色，底部色彩也呈现有规律的紫色渐变效果，两者相互呼应，浅灰色相对安静沉稳，中和了紫色的跳跃感，也衬托了紫色的高贵和典雅。

○ **结构赏析**

吸引用户点击是网络横幅广告的主要目的，设计师将文字信息和点击按钮置于相对独立的区域，通过产品的渐进排列和色彩的渐变效果来创造节奏感和韵律美。

○ **设计思考**

卖点突出、有行为召唤是banner广告吸引点击的关键。从banner广告的特性来看，banner广告的构图不宜过于复杂，简约、有层次节奏感的设计更符合广告传递的需要。

第 4 章 商业广告构图与形式法则

商业广告设计

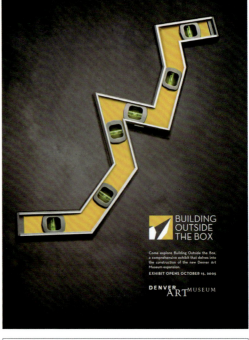

	CMYK	RGB
■	93,88,89,80	0,0,0
■	8,0,69,0	255,253,90
■	10,78,0,0	250,78,10
■	59,0,24,0	41,234,233

	CMYK	RGB
■	78,72,69,38	59,59,59
■	4,29,90,0	253,196,1
■	1,1,2,0	253,252,250
■	0,0,0,60	137,137,137

◎ 同类赏析

推广"Fresh"运动鞋概念的鞋类品牌店内营销海报，喷溅的色彩在画面中有规律地形成立体效果，环绕的结构呈现了一种秩序美。

◎ 同类赏析

传送带上的水平尺呈现出前进的运动态势，水平尺气泡始终保持水平居中，表现出了传输的稳定性和匀速的律动美，广告创意体现了展览主题。

◎ 其他欣赏 ◎ ◎ 其他欣赏 ◎ ◎ 其他欣赏 ◎

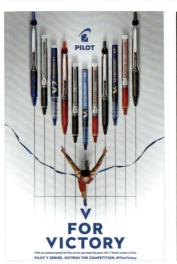 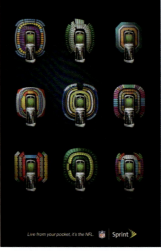

4.2.3 留白与疏密

留白与疏密体现了版面中视觉元素的分布方式，合理地创造出留白和疏密，能让商业广告更具有韵味。在构图中，留白是指在版面中留出一定的空白，疏密是指元素间空间层次上的变化。留白较多，松散地排列元素可以让画面看起来透气，有想象空间；反之，留白较少，紧凑地排列元素则可以让画面看起来饱满不散漫。

| | CMYK 11,12,17,0 | | RGB 233,225,213 | | CMYK 0,58,69,0 | | RGB 255,140,76 |
| | CMYK 2,38,66,0 | | RGB 253,185,93 | | CMYK 0,0,0,0 | | RGB 255,255,255 |

○ 思路赏析
构图布局简约的金融机构网页设计作品，浅色的圆角矩形将版面画出多个宫格，虚化的背景以便于提炼主体，画面中没有过于拥挤或疏松的部分，网页整体清爽美观。

○ 结构赏析
人物位于右下角，其视线以仰视角度向左上方看去，通过背景虚化给人物视线方向留出较多的空间，左下角文字区域的分布方式相比之下更为密集，画面中形成疏密对比。

○ 配色赏析
画面整体偏柔和的暖色调，视觉上有一种朦胧感，景物间的影调对比在空间上表现出了深度感，文字由白色和橙色组成，配色风格和谐统一，保证了网页的美观度。

○ 设计思考
几何图形可以用于丰富版面，也可以用于突出内容，图文搭配的大小与比重对广告设计来说格外重要，图文并茂的同时保证内容疏落有致，更能提升视觉美感。

商业广告设计

	CMYK	28,9,8,0	RGB	195,218,232
	CMYK	90,86,86,77	RGB	7,7,7
	CMYK	52,45,44,0	RGB	140,136,133
	CMYK	83,70,44,5	RGB	63,84,115

	CMYK	0,16,9,0	RGB	137,137,137
	CMYK	4,42,21,0	RGB	244,176,178
	CMYK	1,1,2,0	RGB	253,252,250
	CMYK	0,0,0,60	RGB	137,137,137

○ 同类赏析

将抱着行李的人物形状制作成车钥匙，用以体现汽车所具有的后备厢便携打开功能，大量的留白设计让背景空间简洁干净，确保视线直达主体。

○ 同类赏析

满版式的布局方式，图形和文字元素充溢整个版面，但各元素上下左右之间的疏密关系得当，彼此有一定的空间，装饰素材也没有干扰主体。

○ 其他欣赏 ○　　　　　○ 其他欣赏 ○　　　　　○ 其他欣赏 ○

/98

4.2.4 对比与统一

　　色彩、大小、粗细、位置、虚实和疏密上的对比可以营造出多种变化，统一则是调和的过程，其目的是让版面看起来柔和、协调。对比和统一并不是对立的，对比可以让广告设计主次清晰，充满趣味；统一则可以让广告设计协调一致，形象突出，两者可谓是一动一静，互为补充。

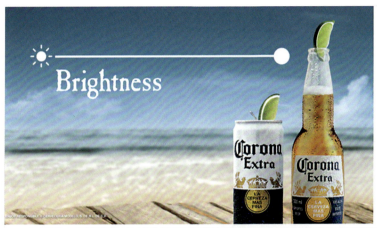

| | CMYK 4,5,6,0 | RGB 247,243,240 | | CMYK 4,14,9,0 | RGB 247,229,226 |
| | CMYK 0,38,34,0 | RGB 255,185,159 | | CMYK 72,51,66,6 | RGB 89,113,95 |

○ **思路赏析**
将明暗度不同的统一图片以矩形编排在同一版面中，通过图片间的相互对照来体现广告主题"brightness"，整齐的编排方式使画面工整和谐。

○ **结构赏析**
结合黄金分割线和三分线来布局，上半部分用黄金分割线来分割图片和文字，下半部分用三分线将版面分割为多个方格，图文位置的编排既工整统一又有一定的变化。

○ **配色赏析**
被切割的四周以白色打底，通过留白设计来让图片更引人注目，图片背景以淡蓝色的天空和浅黄色的沙滩为主，通透的色彩给人以清凉感。

○ **设计思考**
对比也可以称之为"对照"，运用对照的手法可以让视觉元素产生差异比较，构图中使用大小一致的图形能让版面有静感，若要让版面有生机，可穿插使用大小不一的图形。

商业广告设计

	CMYK	9,6,3,0	RGB	236,239,244
	CMYK	3,32,90,0	RGB	255,192,1
	CMYK	8,87,95,0	RGB	234,65,22
	CMYK	32,12,91,0	RGB	197,206,35

	CMYK	0,16,9,0	RGB	137,137,137
	CMYK	4,42,21,0	RGB	244,176,178
	CMYK	22,7,29,0	RGB	212,225,195
	CMYK	0,0,0,60	RGB	137,137,137

○ 同类赏析

黄桃水果的轮廓剪影与瓶身形成大小反差对比，同属于橙色系的色彩让两者的色彩倾向具有统一性，广告情绪表达协调一致。

○ 同类赏析

画面有实有虚，被虚化的背景突出了被踩扁的啤酒易拉罐，主次关系被很好地区分，整体色调统一和谐，广告创意旨在宣传负责任地喝酒。

○ 其他欣赏 ○　　　　○ 其他欣赏 ○　　　　○ 其他欣赏 ○

/100

4.2.5 比例与分割

在构图上要获得视觉上的平衡感和舒适感，就要讲究比例和分割。前面介绍的九宫格构图、三分线构图都是合理运用比例与分割的典型构图方式。比例与分割可以在整体构图中体现，也可以运用于局部构图，它们可以在版面设计中建立秩序和节奏。

| | CMYK 16,17,16,0 | RGB 220,212,209 | | CMYK 67,49,66,4 | RGB 104,119,96 |
| | CMYK 82,44,25,0 | RGB 23,126,169 | | CMYK 5,6,25,0 | RGB 249,241,205 |

○ 思路赏析
镂空的图文效果露出了海边风景的一角，同时也勾勒出了一个有轮廓的人物，大面积的浅灰色图层与底层背景互相凸显又融为一体，镂空的形式产生了剪切的视觉效果。

○ 配色赏析
海边的自然风景形成了以蓝色为主的景致，叠加的图层以浅灰色为主色，涂抹的效果让画面具有了墙面表层纹理风格，相比纯色效果会更具有立体感。

○ 结构赏析
镂空的横向线条将版面分割为两部分，两者结合起来勾勒出了抽象的图形轮廓，切割的表现手法让画面具有层次感，使背景和图层构成正负关系。

○ 设计思考
镂空剪切的设计手法可以用于借景和分割，在画面中形成一个有空间造型感或正负关系的图形轮廓，图形轮廓的剪切形态可根据广告内容来设计。

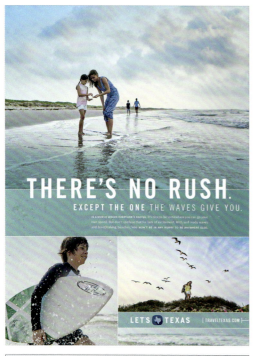

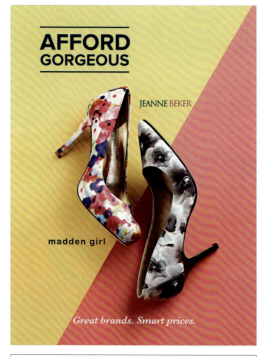

	CMYK 45,14,26,0	RGB 155,195,194
	CMYK 91,84,556,29	RGB 38,50,76
	CMYK 70,48,8,0	RGB 94,128,189
	CMYK 0,0,0,0	RGB 255,255,255

	CMYK 0,16,9,0	RGB 137,137,137
	CMYK 4,42,21,0	RGB 244,176,178
	CMYK 1,1,2,0	RGB 253,252,250
	CMYK 0,0,0,60	RGB 137,137,137

○ 同类赏析

用黄金分割比来分割版面，上下和左右两部分的比例都约为1:0.618，上半部分的主体人物被放在了兴趣点位置，使人物不会因为小而被忽略。

○ 同类赏析

鞋类品牌春季橱窗海报，亮丽的红黄两色将版面进行了区域划分，两个区域分别承载不同的文案信息，视觉的引导作用能吸引路过的人们进店。

○ 其他欣赏 ○　　　**○ 其他欣赏 ○**　　　**○ 其他欣赏 ○**

商业广告构成元素详解

学习目标

一则完整的商业广告是由文字内容，图形和标志等共同构成的，各元素在广告中扮演着不同的角色。广告构成元素的选取和设计直接影响着商业广告的最终表现效果，本章就一起来看看如何选取和设计商业广告的构成元素。

赏析要点

广告标题的写作技巧
广告标语的设计方法
广告正文撰写的四要素
图形要素的选择
图形的直接表达方式
图形的间接表达方式
文字的主要功能
文字设计的原则

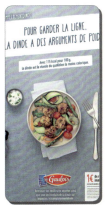

商业广告设计

5.1　商业广告设计的内容要素

　　有了文字内容的辅助，商业广告信息的传达会更加准确明了，内容一般由标题、标语和正文组成，可以强调产品特性，也可以体现企业理念或形象。受版面限制的影响以及易于传播的需要，商业广告的内容通常是浓缩的，这样才能保证浏览者在短时间内快速识别并记住。

5.1.1 广告标题的写作技巧

标题是表达商业广告主题的内容，一个好的标题会大大提高广告的吸引力和转化力。广告营销目的不同，标题的写作形式也会不同，主要可分为直接标题、间接标题和复合标题。

1. 直接标题

直接表达广告主题的标题，如以促销为目的的广告，会将行动目标或利益诱惑作为标题，如周年庆、全场五折、毕业季学生大优惠等，这类标题简单明了，通俗易懂，在撰写直接标题时可使用以下技巧来加强标题的吸引力。

- **精简**：保证语句简洁有力，可多用陈述句或短语。
- **数字法**：在直接标题中使用数字，用数字来吸引浏览者的注意力。
- **优势具体化**：将产品优势或给用户的利益点用具体化的语言直接表述出来。

下图所示的广告标题就是直接标题，用短语直接体现了产品的特点。

2. 间接标题

　　间接标题通常不直接体现广告营销内容，而是用形象化的写作手法来引起浏览者的兴趣。间接标题一般是广告主题的提炼，常用技巧有暗喻、类比、提出疑问和设置悬念等。如下所示的航空公司商业广告采用的就是间接标题，以"滑翔起飞"来体现广告主题。

3. 复合标题

　　复合标题由主标题和副标题组成，主标题常用于阐明广告主题，副标题常用于补充说明或诱发浏览者的兴趣。复合标题可以将直接标题和间接标题结合起来使用，两个标题共同配合将广告信息完整地表达出来。

　　下图所示为复合标题型的商业广告，左图主标题为"家居装饰"，直截了当地告诉了浏览者营销内容，副标题为折扣信息，通过打折优惠来促使消费者做出行动。右图主标题为"吸气，你回家了"，采用的是间接标题，副标题则用直接标题来说明产品的味道是薰衣草和茉莉花。

5.1.2 广告标语的设计方法

广告标题和标语比较容易混淆，两者的区别之处在于，标题是为某一则广告所服务的，通常要与广告图形配合使用以传达广告主题；而标语则可以单独并长期地重复使用，一般用于强调企业的品牌形象、风格或产品特性，如"农夫山泉有点甜""钻石恒久远，一颗永流传""Take time to indulge"等都是经典的广告标语。

商业广告中并非一定要有标语，但从广告持久营销的角度来看，为广告设计标语可以提高品牌以及产品的识别度，让品牌形象深入人心。在设计广告标语时，要把握标语的几点特性。

- ◆ 标语要朗朗上口，易于记忆、读懂和持久传播。
- ◆ 标语要体现品牌或产品（服务）的核心价值、功能、理念和宗旨。
- ◆ 标语要符合广告的真实性、关联性、形象性和创新性原则。

广告标语的运用范围是比较宽泛的，其常用的设计方法有以下几种。

- ◆ 对偶法：让广告标语在句式结构上具有对称性，对偶法可以让标语读起来顺畅整齐有韵律，如"滴滴香浓，意犹未尽""别人看到你的成就，我们看到你的奋斗"等广告语。

- ◆ 谐音法：利用语音相近的词汇来撰写标语，这种方法可以让标语具有趣味性，如"衣衣不舍""给电脑一颗奔腾的芯"等广告语。

- ◆ 借代活用法：将人们耳熟能详的一些口语词汇借入标语中，减少人们对标语的陌生感，如"盼盼到家，安居乐业""味道好极了"等广告语。

- ◆ 品牌代入法：将品牌名带入标语中，使标语与品牌相呼应，从而增强品牌的识别度，如"我是江小白，生活很简单""玩在一起奥利奥"等广告语。

- ◆ 价值体现法：在标语中体现品牌的独特价值，让消费者在心里对品牌形成相对统一的认知，如"沟通从心开始""有汰渍，没污渍"等广告语。

- ◆ 双关法：利用词汇所具有的多意性设计标语，双关法可使标语幽默风趣、耐人寻味，如"为发烧而生""微醺的我，仅你可见"等广告语。

以上是广告标语设计的一些常用规律性方法，具体设计时还要结合品牌调性、广告受众以及营销目的来考虑标语的适用性。如下所示为某体育运动品牌商业广告，其广告语"just do it"就应用在了多个广告场景中。

5.1.3 广告正文撰写的四要素

正文是对广告信息的延伸或解释说明，它可以让消费者对广告所推广的产品或服务有进一步的认识。相比标题，正文的内容会更详细丰富，但并不意味着广告正文可以长篇大论，撰写广告正文要明确以下要素。

1. 抓主要信息

广告正文同样要遵循简洁的原则，内容过于繁杂的广告正文会让人们失去阅读的兴趣。为了保证广告正文的可阅读性，正文内容要抓主要信息，将能够影响消费者决策或者与广告主题关联最密切的内容进行重点阐述，如产品卖点、企业优势介绍和承诺的利益点等。下图所示为冲击钻产品网络广告正文内容，主要说明了产品特点以及应用场景。

2. 用词要精准

用词的准确性会影响浏览者对广告正文的解读，以护发素产品为例，在阐述其护发作用时，如果用清洁污垢、持久控油等词就不够准确，相反，使用顺滑补水、减少分叉问题以及抚平毛糙等词汇更能体现产品的优势。

另外，大多数消费者都不怎么了解与产品有关的专业术语，因此，在设计广告正文内容时，还应尽量使用通俗易懂的日常用语，避免使用生词、专业术语等消费者不容易读懂的词汇。

3. 逻辑条理清晰

广告正文的丰富性决定了其内容逻辑需条理清晰，能让浏览者快速读懂广告含义，可采用以下几种方法来保证内容信息之间具有条理性和逻辑性。

- **分点罗列法**：将并列结构的内容分点进行罗列，使广告正文阅读起来一目了然。
- **小标题法**：以小标题 + 内容的方式撰写广告正文，在结构上保证正文内容清晰，行文条理清楚。
- **问答法**：对于一些长图形的商业广告来说，在版面空间允许的情况下，还可以采用一问一答的形式来书写广告正文，将消费者关心的问题通过回答的方式来介绍。
- **表格法**：广告正文也可以利用表格来传递信息，如将产品质量、面料和规格等内容用表格的形式进行呈现。

从下列广告的正文内容可以看出，设计师采用了分点罗列法来介绍广告信息，让内容表达富有条理性。

4. 符合客观事实

广告正文大多是产品或服务介绍类文字，在内容上，一定要符合客观事实，包括对产品质量、功效和价格等的描述。在保证正文符合客观事实的前提下，也可以运用一些技巧来提高产品的说服力，如下述各种技巧。

- **案例法**：举例说明成功用户案例，用真实案例来让消费者信任产品。
- **承诺法**：在广告中给予消费者一定的承诺，如无理由退换货、先用后付、保修服务等。
- **对比法**：通过竞品对比来体现产品优势，如价值、质量和材质等的对比，如下图所示的枕头产品详情介绍就利用了对比法来体现产品的独特设计。

- **背书法**：用数据、名人代言、权威证书和科技技术等来做背书，以增加产品的公信力，下图所示为两款鼠标产品详情介绍，都用了点击数来说明产品坚固耐用。

5.1.4 内容在构图编排中要注意的问题

文字内容的编排方式也会影响阅读的速度和广告的整体效果,在进行内容编排时要注意以下问题。

1. 注意内容的长度

把控好单行内容的长度,是保证商业广告构图美观度和良好阅读体验的关键。内容的长度可以通过字体大小、文本间距、字符数量和段落分行来控制,要避免通篇长度一致的内容编排方式。

标题或标语通常比较简短,但作为需要重点突出的内容,一般选用大号字体。广告正文内容相对会比较多,用小号字体能保证在有限的空间内容纳下足够多的文字内容,文本间距可根据构图需要来控制。

下图所示的两则商业广告,左图为松子酒街头海报,文字较少,设计师将文字内容分为3个区域用大号字体来突出,文本间距较宽,内容编排松散。右图为购物中心宣传海报,文字内容较多,标题字号与正文字号形成大小对比,正文内容编排紧凑。

2. 注意内容的层次关系

如何让内容层次分明、重点突出、整齐划一，是设计师在进行文字编排时需要考虑的，内容层次可通过对齐、对比和分组来实现。

- ◆ **对齐**：对齐可以让内容看起来整齐有序，具体可分为左对齐、右对齐、居中对齐和顶端对齐等。

- ◆ **对比**：对比能突出重点，可分为大小、颜色和字体等的对比，对于内容比较丰富的商业广告而言，合理运用对比可以避免文字内容的单调性。

- ◆ **分组**：分组让内容得以有效归类，可以提高阅读的流畅性，距离、字号、区域和颜色等的划分都可以实现分组效果。

下图为公交站台展示板广告，文字内容被分为了多组，整体以左对齐的方式进行编排，颜色和大小之间的对比提升了广告的层次感，文案信息主次关系明确，广告信息传达直观。

3. 注意内容的留白

内容的编排同样需要注意留白，适度留白可以增加画面的设计感，另外，商业广告中如果有太多拥挤的内容，也会增加阅读的难度。即使是内容较多的折页宣传册、产品详情介绍、整版广告以及新媒体文章植入广告也需要创造留白，让版面有"呼吸"的空间。

以下图所示的房屋整版广告为例，文字段落间距以及两侧的留白设计让版面看起来更美观，同时也避免了密密麻麻的文字给浏览者带来阅读压力。

5.2 商业广告设计的图形要素

　　图形是广告设计不可缺少的要素,产品外观的展示、企业形象的传递和视觉创意的呈现都需要图形来表达。图形所具有的丰富表现形式也赋予了商业广告鲜明的个性和独特的视觉体验,随着人们阅读方式的改变,直观生动的图形也受到了大众的偏爱,图形已成为抓住人们眼球的重要载体。

5.2.1 图形要素的选择

筛选图形素材是广告设计师要掌握的一项基本技能，不同风格图案的图形所传递的气质也会有所不同。在素材库筛选图形时，要选择与企业/产品形象相匹配并且能够阐释广告主题的素材，同时还要注意图形的清晰度和美观度，当要选择多个图形素材时，则要考虑风格的统一性。部分无法直接获取的图形则需要利用拍摄、后期以及绘制等技术来获得。

| | CMYK 82,69,7,0 | RGB 67,88,167 | | CMYK 31,66,7,0 | RGB 193,114,171 |
| | CMYK 38,14,91,0 | RGB 183,198,47 | | CMYK 11,84,72,0 | RGB 229,72,63 |

○ 思路赏析

奶粉包装作为能展示商品本身的要素，被直接使用到了广告中，同时选用了多个风格统一的儿童玩耍场景来作为素材，图形美观清晰，表现形式紧扣广告主题。

○ 配色赏析

背景色彩与包装设计保持统一性，使用能代表健康、放心的蓝色为主色，在蓝色的基础上搭配一部分紫色，并用少量的绿色、红色和黄色作为点缀，丰富画面效果。

○ 设计思考

如果要在广告中展现产品外观，那么使用商品包装作为素材是比较合适的，在贴合主题的情况下，还可以将包装进行创意处理，如本例中的"切片"手法，赋予广告与众不同的视觉效果。

	CMYK 24,18,17,0	RGB 202,203,205
	CMYK 0,79,56,0	RGB 255,87,87
	CMYK 9,0,70,0	RGB 255,255,85
	CMYK 68,0,89,0	RGB 62,196,71

	CMYK 30,42,24,0	RGB 192,159,170
	CMYK 58,89,95,48	RGB 87,33,23
	CMYK 3,4,11,0	RGB 250,246,234
	CMYK 19,25,70,0	RGB 223,195,95

○ 同类赏析

插画风格的咨询公司网站商业广告，相比扁平风格，选择立体效果插画来赋予图形层次感和厚度，让画面场景看起来更丰富有趣。

广告主题为"深根"，设计师借助摄影、数字绘景和后期等多种技术，得到了产品图片、树根等素材，将这些图形合成以体现广告主题。

○ 其他欣赏 ○　　　　○ 其他欣赏 ○　　　　○ 其他欣赏 ○

第5章 商业广告构成元素详解

117/

5.2.2 图形的直接表达方式

图形的表达方式可以分为直接表达和间接表达两种，直接表达是指用具体形象化的方式来表达客观事物，使事物与人们看到的真实场景一致或相似。写实摄影和绘画就是常见的具象表现，它们体现了视觉的真实性。用直接表达方式来设计商业广告，能使广告内容直观清晰，更易于理解。

	CMYK 76,31,15,0	RGB 42,150,199		CMYK 94,73,67,40	RGB 5,54,61
	CMYK 65,52,100,9	RGB 107,112,46		CMYK 90,84,63,44	RGB 32,41,58

○ 思路赏析
产品的目标消费人群是需要电风扇的家庭用户，家中看球赛的生活场景被具象化地表达出来，消费者接触到广告信息后，能通过图片联想到电风扇带来的清凉舒适感。

○ 配色赏析
蓝色所具有的个性能辅助产品的营销场景，从心理上营造凉爽感，描绘的生活场景使用了与人们观念保持一致的固有色，用以联想现实场景。

○ 设计思考
广告插图应起到辅助营销和美化画面的作用，本例中还原的生活场景和产品的功能性相匹配，所配图形的色彩搭配紧贴广告主题，能够起到刺激购买欲望的作用。

	CMYK 64,22,14,0	RGB 92,171,120
	CMYK 75,40,95,2	RGB 80,130,61
	CMYK 14,15,85,0	RGB 238,216,45
	CMYK 12,95,88,0	RGB 62,31,38

	CMYK 64,37,37,0	RGB 108,144,153
	CMYK 66,38,88,0	RGB 106,138,69
	CMYK 59,22,5,0	RGB 109,175,225
	CMYK 35,44,79,0	RGB 185,149,73

○ 同类赏析

概括性的组合手法将产品与草地、番石榴及手推车等真实的事物如实地展示出来，突出产品的同时也逼真地呈现了原料的生长环境。

○ 同类赏析

具有"写实"风格的房地产广告，以社区效果图作为表现方式，形象化地呈现出建筑、植被等生活景观，让人们对未来的居住环境产生向往。

○ 其他欣赏 ○　　　　　○ 其他欣赏 ○　　　　　○ 其他欣赏 ○

第5章 商业广告构成元素详解

5.2.3 图形的间接表达方式

间接表达是用抽象或意象的手法来设计图片的一种方法，很多几何形状的企业徽标就用了抽象或意象的手法来设计，这些符号背后都隐藏着深意。抽象的图形设计一般不受事物原本的外观所约束，而是通过结构的概括来表现一个相对概念。意象则会将事物形象进行艺术化处理，以此来表达内容信息。图形的间接表达方式可以使设计更加简洁，让广告给人以想象空间。

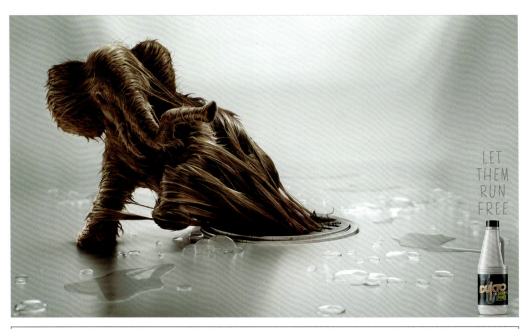

| | CMYK 15,10,11,0 | RGB 223,225,224 | | CMYK 52,66,77,10 | RGB 137,96,68 |
| | CMYK 94,86,74,65 | RGB 7,21,30 | | CMYK 0,14,26,0 | RGB 255,231,197 |

○ 思路赏析

大象与头发本没有联系，该商业广告借用隐喻手法将头发与被困的大象结合起来，以暗示产品所具有的功能，文案"让他们自由奔跑"也体现了产品作用。

○ 配色赏析

清爽的浅灰色背景为画面创造了平静感，棕色的大象形象在背景中被突出，以引发浏览者的好奇心，两种色彩搭配起来和谐而不杂乱。

○ 设计思考

很多商业广告都会采用隐喻手法来设计图形，这种设计手法会借助具有象征意义或共性特征的形象、图案及符号来重构另一事物，从而赋予图片全新的信息。

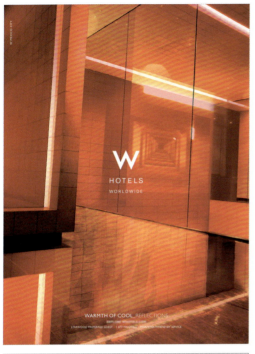

	CMYK 6,91,86,0	RGB	238,50,36
	CMYK 3,69,84,0	RGB	244,113,41
	CMYK 0,0,1,0	RGB	254,255,253

	CMYK 82,78,76,58	RGB	36,36,36
	CMYK 25,19,19,0	RGB	200,200,200
	CMYK 47,44,78,0	RGB	156,142,79

○ 同类赏析 ▲

酒店格局的局部摄影图片构成了具有抽象风格的酒店广告设计作品，极简的设计和富有活力的红色调让广告风格极具时尚潮流感。

○ 同类赏析 ▲

电影院关于《2001太空漫游》电影的票务广告，电影名用方格键盘打出，"Space"被空白键代替，视觉上的双关语能给人留下深刻印象。

○ 其他欣赏 ○　　　○ 其他欣赏 ○　　　○ 其他欣赏 ○

5.2.4 图形编排注意事项

对图形细节的把控同样会影响广告的呈现,在进行图形编排时要注意图形的层次、面积、位置、角度和组合等细节的控制。在商业广告中,主体一般是要突出展示的元素,其层级应高于背景层,叠压编排在背景上方。另外,图形角度的摆放也会影响展示效果,以产品图为例,应选择易于辨别产品特征或外观的视觉角度,多个图形组合时要注意图形间的搭配规划,必要时候要对图形进行虚化、调色或裁剪等处理。

| | CMYK 73,73,84,51 | RGB 57,49,36 | | CMYK 10,41,37,0 | RGB 238,170,77 |
| | CMYK 78,73,70,42 | RGB 55,54,55 | | CMYK 10,0,79,0 | RGB 255,255,42 |

○ **思路赏析**

多张图形通过重叠设计成叠影效果,将背景进行虚化,两个边角做压暗处理,以加强景深效果,光圈图形的聚焦作用凸显了应用程序图标,构成多重曝光效果的音乐应用程序商业广告。

○ **配色赏析**

色彩明暗对比强烈但并不杂乱,画面底部为暗部,以黑灰色为主,画面上部为亮部,呈现橙黄两色渐变效果,图形的叠加融合也创造了新的色彩。

○ **设计思考**

多重曝光是设计师常用的一种图形制作手法,其主要手法是叠加编排,但要让图形融合形成和谐并突出主题的画面,也需要有意识地安排构图,明确主角和配角图形的层次关系。

	CMYK	42,10,85,0	RGB	173,201,64
	CMYK	90,59,98,37	RGB	17,72,40
	CMYK	15,11,8,0	RGB	222,223,228
	CMYK	91,91,69,59	RGB	23,22,38

	CMYK	97,88,37,3	RGB	28,59,144
	CMYK	84,51,20,0	RGB	21,116,170
	CMYK	0,0,0,0	RGB	255,255,255
	CMYK	5,27,89,0	RGB	253,200,8

○ 同类赏析

以背景层、文字层和商品层的层级关系进行编排，图形间的层级关系明确，商品以正面角度进行展示，轮廓清晰且很好地呈现了产品外观。

○ 同类赏析

书店推出的半价促销活动广告，图形以矢量插画风格绘制，协调的插图位置布局将经典名著以简约画风呈现在广告中。

○ 其他欣赏　　　　　○ 其他欣赏　　　　　○ 其他欣赏

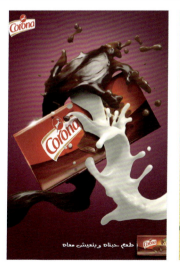

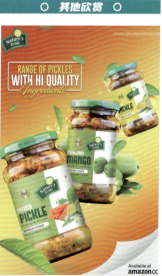

第5章 商业广告构成元素详解

5.2.5 广告设计师常用网站推荐

在广告设计中，设计师也需要通过一些网站来获取素材，进行配色参考，并在工作之余了解行业前沿趋势，下面来看看设计师常用的一些实用网站。

- ◆ 包图网（https://ibaotu.com/）：专业的素材网站，设计师可通过广告设计版块按场景筛选素材。

- ◆ 千图网（https://www.58pic.com/）：图片设计素材库，网站素材分类明确，可按场景和行业、格式等方式搜索。

- ◆ Iconfont（https://www.iconfont.cn/）：矢量图标平台，可在线下载不同格式的图标，同时支持存储、转换格式等功能。

- ◆ pixabay（https://pixabay.com/）：高清图片素材网站，提供了大量的摄影、插图和视频素材，下图为部分素材展示。

- ◆ 站酷（https://www.zcool.com.cn/）：设计师互动分享平台，网站中有大量设计师分享的设计作品。

- ◆ 古田路 9 号（https://www.gtn9.com/）：品牌创意分享平台，也是多元化的互动交流平台，设计师可以在平台中推广、发布自己的设计作品。

- ◆ Topys（https://www.topys.cn/）：创意资讯网站，提供包装、广告和文字等前沿设计资讯，是设计师获取灵感的内容平台。

◆ Baubauhaus（http://www.baubauhaus.com/）：设计图集分享社区，网站以瀑布流形式进行展示，可以从中获取设计灵感，下图所示为部分创意图集。

◆ Colordrop（https://www.colordrop.io/）：配色参考工具，网站提供了种类丰富的色彩搭配方案，可以直接获取颜色参数。

◆ Picular（https://picular.co/）：色彩搜索引擎，可通过输入关键词来搜寻色彩并获取对应的颜色代码。

◆ Adobe color CC（https://color.adobe.com/）：色彩拾取器，可按补色、单色等色彩关系来选取配色，也可以在图片中取色，如下图所示。

5.3 商业广告设计的文字要素

　　文字可以说是一种符号，但在广告设计中，文字也可以是一种图形，其在广告传播和内容识别上都有着重要的价值。文字的造型和风格都具有多变性，这使得文字也可以如图形一般进行形到意的设计。部分商业广告更是将文字作为主体，以纯文字形式来设计。

5.3.1 文字的主要功能

　　文字主要有两大功能，一是作为内容直接有效地传递广告信息，二是作为一种视觉图形，赋予广告艺术性。对于部分创意商业广告而言，若缺少文字很可能导致人们错误地理解广告内容，这时文字就要充当"解说"的角色。文字本身也具有装饰作用，以文字为要素进行图形化设计，也能赋予商业广告独特的魅力。

○ 思路赏析
　　"plastic surgery（整形外科）"以大号字体突出广告标题，底部文字提出了"塑料占世界海洋垃圾80%"的问题，因塑料而产生变形的海洋生物毛绒玩具与文字内容一起传递广告主题。

○ 配色赏析
　　广告内容传递了使用塑料对海洋生物产生的负面影响，因此，色彩上选用了饱和度不高的颜色，用灰色背景从心理引起人们的沉默情绪，色彩情绪能引起人们对塑料危害的重视。

○ 设计思考
　　这是意识形态式广告，旨在提倡尽量减少塑料使用，文字的解释说明作用让意识形态的传达变得简单直观，图形的表达则与广告主题紧密贴合。

商业广告设计

	CMYK	81,80,77,61	RGB	35,31,32
	CMYK	0,0,0,0	RGB	255,255,255
	CMYK	78,48,0,0	RGB	58,124,202
	CMYK	33,61,94,0	RGB	189,118,38

	CMYK	4,70,83,0	RGB	243,111,46
	CMYK	21,15,80,0	RGB	210,214,226
	CMYK	5,21,88,0	RGB	255,212,1
	CMYK	0,0,0,0	RGB	255,255,255

○ 同类赏析

纯文字风格设计的咖啡馆数字广告，充当主视觉的文字在色彩和字体上进行区分，文字内容传达了重拾"tea"风味的广告主旨。

○ 同类赏析

胡萝卜、果汁与文字在空间上垂直分布，文字既是主体的一部分，也处于从属地位，居中的文字准确点出了广告主题，底部文字则传递产品优势。

○ 其他欣赏 ○　　　　　　○ 其他欣赏 ○　　　　　　○ 其他欣赏 ○

/128

5.3.2 文字设计的原则

　　文字设计要遵循三大原则,分别为可读性、具备视觉美感和创造性原则。可读性是指文字要能准确传达字意。视觉美感指文字的字体形态、粗细和风格等应带给浏览者良好的视觉效果。创造性原则要求文字在服从广告整体风格的基础上,能够在设计中凸显个性,给观者耳目一新的视觉体验。

| | CMYK 90,88,72,63 | RGB 21,21,33 | | CMYK 31,58,86,0 | RGB 194,126,55 |
| | CMYK 74,42,97,3 | RGB 84,127,58 | | CMYK 0,0,0,0 | RGB 255,255,255 |

○ 思路赏析

将能代表当地的景色、美食作为广告背景,极光和热狗又都与"local legend(当地传说)"相呼应,有棱有角的字体独具力量感,广告内容让不熟悉冰岛的人也能知道冰岛特色。

○ 配色赏析

两张摄影图片在色彩上形成冷暖对比,在较为丰富的背景下选用白色文字既能保证内容突出,又能避免画面色彩过于跳跃。

○ 设计思考

不管是商品广告,还是服务类广告,都将能代表自身特色的事物融入广告设计中,字体也是一样,选择外在特征与品牌个性相通的字体更能代表企业特色。

	CMYK	66,13,19,0	RGB	79,183,210
	CMYK	8,29,78,0	RGB	245,194,67
	CMYK	87,71,64,32	RGB	38,63,70
	CMYK	0,0,0,0	RGB	255,254,255

	CMYK	0,78,68,0	RGB	255,90,68
	CMYK	3,7,33,0	RGB	253,240,187
	CMYK	66,100,65,44	RGB	82,0,47
	CMYK	0,3,1,0	RGB	254,250,251

同类赏析

双色配色的泳池派对活动宣传单，吸引眼球的无疑是用线条设计的"pool party"大字体，宣传单看起来很简单，但却告诉了浏览者核心内容。

同类赏析

"outsidelands"被放在方格中，每个字母都进行了设计，有立体、渐变和镂空等效果，文字设计个性既富有表现力，也没有降低可读性。

其他欣赏

5.3.3 文字设计法——改变文字的颜色

改变颜色是广告中文字的设计方法之一，颜色变化可以突出重点文字，增强广告的设计感。文字颜色的设计方式有纯色填充、渐变、纹理填充和描边等。但要注意并不是所有的广告文字都适合改变颜色，为文字应用不同色彩时要注意规避色彩花哨、零碎等问题。

	CMYK 19,13,10,0	RGB 215,218,223		CMYK 8,3,84,0	RGB 253,241,35
	CMYK 82,44,17,0	RGB 20,127,181		CMYK 17,98,100,0	RGB 219,24,22

○ 思路赏析

儿童除疤啫喱被拟人化，以"超人"形象出现在画面中，品牌名以纯色填充，为广告标题添加局部描边，简单的字体颜色变化就丰富了文字的视觉效果。

○ 配色赏析

用浅灰色的背景来代表阴雨天，大红、柠檬黄、深蓝和草绿都属于活泼的颜色，构成了儿童喜爱的色彩组合。

○ 设计思考

对于简洁直观的商业广告而言，文字的色彩变化并不需要很复杂就能获得想要的视觉效果，简单的色彩填充或描边就很适用。

商业广告设计

	CMYK 81,80,77,61	RGB 35,31,32
	CMYK 1,1,1,0	RGB 252,252,252
	CMYK 16,20,51,0	RGB 226,207,141

	CMYK 4,23,88,0	RGB 255,208,12
	CMYK 78,72,69,38	RGB 59,59,59
	CMYK 0,0,0,0	RGB 255,255,255

○ 同类赏析 ▲

这家酒店广告与文案所阐述的一样，没有华丽的图片效果，而是以纯文字风格设计，简单的排版仅仅把关键句做了色彩改变，就能让人印象深刻。

○ 同类赏析 ▲

使用双色标题就可以让海报吸睛不少，这张车库拍卖海报就采用了这样的方法，用两种与背景色彩有对比效果的颜色来突出文字内容。

○ 其他欣赏 ○ ○ 其他欣赏 ○ ○ 其他欣赏 ○

5.3.4 文字设计法——将文字进行创意重组

创意图形、错位视觉及立体效果等都可以通过文字重组的方式来实现。文字的巧妙重组可以使单调的文字具有趣味性并赋予其全新的内涵，常用的文字重组方法有分解重构法、相互重叠法和错落摆放法等。如何规划文字的摆放位置是创意重组的关键，随意的重组会让文字看起来杂乱而无法识别，这在文字设计中是不可取的。

| CMYK 41,13,22,0 | RGB 165,20,202 | CMYK 65,9,30,0 | RGB 81,186,192 |
| CMYK 75,68,65,26 | RGB 73,73,73 | CMYK 7,5,5,0 | RGB 240,240,240 |

○ 思路赏析

生物美容企业的品牌设计方案，该标志取自Bio&Beauty（生物和美容）的首字母，两个字母被解构，与代表双重的数字"2"重组，由此形成了企业的品牌标志。

○ 配色赏析

企业标志由灰色和青色组合而成，灰色低调内敛，青色婉约复古，在色彩中，灰色也是极好的衬托色，将它与青色搭配在一起迸发出了很好的撞色效果。

○ 设计思考

文字解构和重组是品牌标志常用的设计方法，品牌理念会在拆分重组后的全新图形中体现，将文字叠加，让其在笔画上产生关联，可以加强标志的整体性。

商业广告设计

	CMYK 2,1,1,0	RGB 251,251,251
	CMYK 58,65,77,16	RGB 118,90,66
	CMYK 55,45,71,0	RGB 136,135,91
	CMYK 73,70,72,36	RGB 69,64,58

同类赏析

底部文字与上层文字做色彩和大小区分，使得文字的叠加设计并没有影响内容的阅读，同时还增强了文字的层次感。

	CMYK 69,31,1,0	RGB 77,152,219
	CMYK 82,77,75,56	RGB 38,38,38
	CMYK 29,100,100,0	RGB 198,0,13
	CMYK 45,42,100,0	RGB 164,145,17

同类赏析

电影"余兴派对"宣传广告，蓝色的文字被错落摆放在人物周围，醒目的红色字体将电影名"the after party"突出显示。

其他欣赏

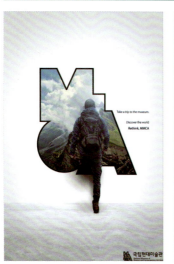
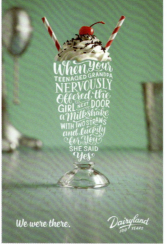

5.3.5 文字设计法——改变文字的外形

变形是文字的一种创意设计手法，变形后的文字会更具可观赏性。文字变形手法有拉伸、扭曲、扁平、替换及融合等。变形可以是局部变形，也可以改变文字的整体形态。文字的变形设计并不是变化越多就越好，变形时同样要遵循文字的设计原则，不能为了变形而破坏文字的识别性和美感。

| | CMYK 69,79,20,0 | RGB 110,75,141 | | CMYK 8,12,18,0 | RGB 240,228,212 |
| | CMYK 12,21,17,0 | RGB 230,209,204 | | CMYK 7,15,0,0 | RGB 242,226,253 |

○ 思路赏析

机构名"Neon"也是霓虹灯的含义，在这则广告中，霓虹灯被用来代替印刷字体，文字的书写方式也做了变形处理，创意的文字设计将机构与要传递的广告理念融为一体。

○ 配色赏析

在这场广告活动中，Neon使用了多种霓虹灯常用的色彩来进行广告设计，如橙色、绿色等，这是其中的"紫色霓虹灯"部分，颜色的选择简单直接，与霓虹灯发光管的色彩一致。

○ 设计思考

替换是文字设计改造的实用方法，只要所替换的物体适用于文字书写方式，就可以用来制作广告语，如巧克力营销广告可用巧克力屑来制作文字。

	CMYK	20,4,29,0	RGB	216,231,198
	CMYK	58,7,100,0	RGB	124,189,35
	CMYK	11,0,86,0	RGB	249,243,0
	CMYK	28,100,74,0	RGB	199,0,59

○ 同类赏析 ▲

文字与棒棒糖的融合使字体不再是平面效果，而是立体效果，简短的文字利用3D技术变形处理后，也变得生动有趣。

	CMYK	4,68,95,0	RGB	242,115,2
	CMYK	0,0,0,0	RGB	255,255,255
	CMYK	71,62,100,33	RGB	79,76,21

○ 同类赏析 ▲

被斜向拉伸的"working late so are we"看起来活泼有趣，与时钟、刀叉等卡通手绘风格的元素一起用于描绘日常生活，整体风格具有动感。

○ 其他欣赏 ○ ○ 其他欣赏 ○ ○ 其他欣赏 ○

商业广告创意策略提升

学习目标

出色的商业广告离不开创意的表达，在现代社会中，商业广告可以说是随处可见，那么企业的广告要如何脱颖而出呢？广告是否有创意就是很关键的因素。广告创意其实是一种艺术构思的体现，它需要通过设计手段来表达出来。

赏析要点

独创性
震撼性
逻辑集中思维
形象发散思维
逆向求异思维
幽默夸张法
相似比喻法
极简抽象法

6.1 创意设计的六大原则

　　虽说广告创意是设计师思维活动的创造性体现,但广告与纯粹的艺术创作毕竟有所不同,其始终要为商业应用所服务,在创作过程中要遵循一定的原则,包括独创性、震撼性、关联性、简明性、实效性和亲和性6大原则,这6大原则明确了广告创意设计的几个关键点。

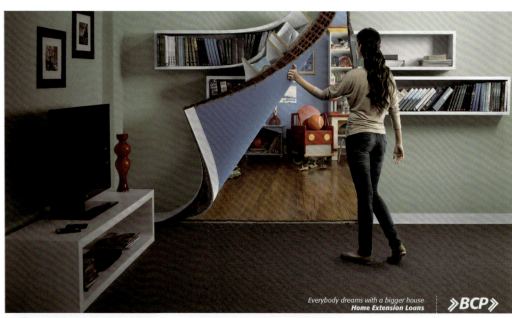

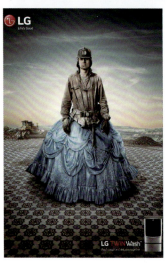

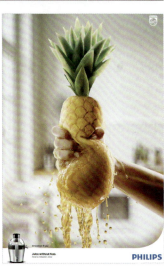

6.1.1 独创性

创意的本质是一种全新的、与众不同的设想或方案，因此，独创性自然会成为创意的核心原则。广告创意的独创性总能给人以耳目一新的视觉感受，独创性所具有的新奇感不仅能引起人们强烈的兴趣，还能让人们印象深刻。

下图所示的快餐品牌感恩节营销活动商业广告就体现了广告创意的独创性原则，画面中的火鸡并不是人们想象中的火鸡，火鸡的头套被取下，露出了牛的头，广告创意的呈现让人有意料之外却又是情理之中的感受。

独创性往往也是商业广告最鲜明的特征，这一特征让广告看起来既与众不同，又富有趣味和新鲜感。从商业广告的内容来看，独创性可以赋予广告新的内涵，它体现了商业广告的核心灵魂。

以下图所示的金纺柔顺剂广告为例，这两则广告以卡通形象作为广告的表现形式，左图中看起来有点狡猾的狼外婆被浸泡在柔顺剂里后，也会变成温柔的"小红帽"；右图则是星球大战黑武士与穿着舒适服装的士兵形成对比，广告创意风格独特，且都体现了产品功能。

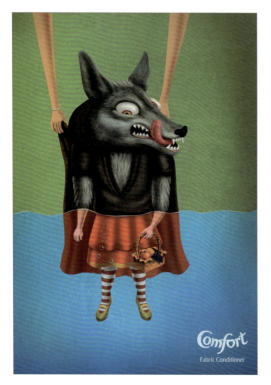
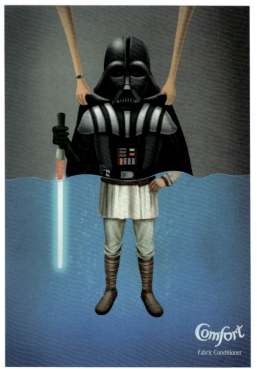

6.1.2 震撼性

震撼性能让商业广告从心理上直击观者的内心,面对种类繁多的商业广告,越具有震撼性的广告越能对消费者产生强烈的冲击力,这一冲击力也是让人对广告留下深刻印象的关键。

但是震撼性并不代表商业广告要用低俗、粗鲁的内容来博人眼球。近年来,恶俗的广告也频现各大平台,这些广告纵然能在心理上使人们产生好奇心理,并获得较高的传播量,但其内容本身并没有正确的价值导向,对企业品牌形象的塑造百害而无一利。

商业广告的设计不能将低俗作为吸引注意力的手段,出色的广告创意既会有带来冲击力的形式和内容,也会有正确的价值观,从而实现经济和社会效益的双赢。下面是Zappos购物网站的创意商业广告,Zappos在各地安检站开启了一场以传递"安全驾驶"为主题的广告活动,提醒人们开车发短信的危险性。广告内容既具有冲击力又积极向上,有利于树立正面的企业形象,提高网站的美誉度。

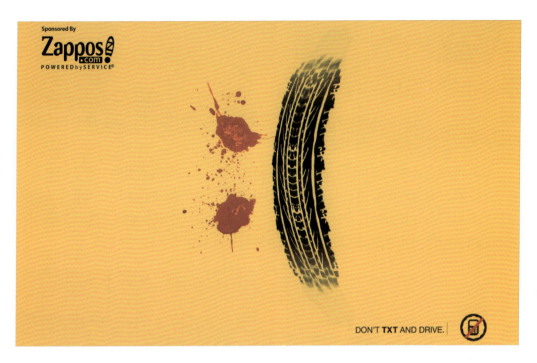

广告创意不管采用何种表现方法,其震撼性都要建立在大众所能接受的范围内,以健康的表现形式传达广告内容。下图为Pringles薯条社交媒体视频广告的部分内容,Pringles与健康慈善机构合作,围绕心理健康开展了广告活动,广告形式新颖有趣,内容既体现了产品所具有的乐趣,也鼓励了人们谈论心理健康。

6.1.3 关联性

关联性不仅是创意所需要的，也是商业广告设计本身应该遵循的原则。创意往往来源于生活，与人们生活有关联的创意广告更能引起大众的共鸣，在心理上，消费者也会更关注"与我有关"的内容。

关联性原则还体现在创意与品牌或产品的结合上，如果创意本身脱离了消费者或者产品，那么会让观者摸不着头脑，更无法实现广告营销的目的。下列商业广告的创意都与产品具有强关联性，左图是榨汁机广告，可以让人们联想到毛巾挤水的场景；右图是口香糖广告，与两种不同味道的食物关联，体现产品清新口气的作用。

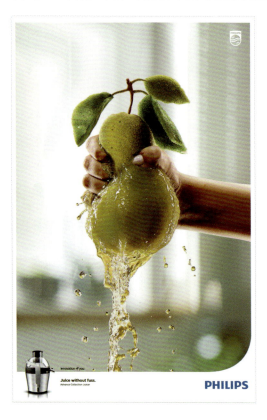

在广告设计中，通过创意与产品强行关联是不可取的。以新媒体营销广告为例，大多数新媒体广告都需要通过追热点来获取流量，但如果为了追热点而让产品与热点强行扣在一起，将破坏广告本身的和谐感。追热点的同时应考虑产品或品牌能否围绕这个热点展开营销，以及这个热点能否换取优质的口碑。追热点很重要，但对商业广告而言跟对热点更为重要。

6.1.4 简明性

创意广告不同于直接展示产品的营销广告，后者一般不带修饰，简单直接，而创意广告通常会在内容中注入想象力。虽说创意广告的表达方式有所不同，但同样要遵循简明性原则。简明性是指广告的创意应简洁明了，让人们能够读懂。过于晦涩难懂的广告创意并不适合传播，因为人们通常不会花太多时间去仔细解读一则广告。

以下两则商业广告分别采用了不同的设计手法，左图直接展示产品，广告内容单纯简单；右图融入创意，将产品的去污能力场景化，但同样清晰易懂。

6.1.5 实效性

创意在赋予广告新意的同时也要强调实效性，这是商业广告性质所决定的。如果创意本身无法帮助品牌实现商业目标，那么再好的创意也是无效的。从那些经典的商业广告营销案例可以看出，注重实效的创意广告对产品销量的提升和品牌形象的塑造

具有巨大的促进作用，同时还可以被消费者所铭记。比如M&M's巧克力豆的经典广告，其内容体现了M&M's巧克力豆的独特糖衣包装，广告播出后不仅大大提升了产品销量，广告语"只溶在口，不溶在手"也流传至今。

创意的实效性原则确保了广告能产出商业成果。下图的Faber-castell 橡皮擦创意广告向消费者陈述了一个信息：这个橡皮擦擦得干净。将产品的超净功能体现在广告创意中，这对于有橡皮擦需求的消费者来说，有很强的购买吸引力，广告的实效性也由此得到实现。

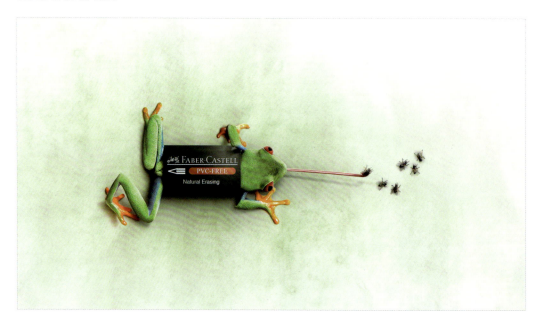

6.1.6 亲和性

现代商业广告的创意已越来越注重亲和性原则，亲和性原则能够打破广告与大众的隔阂，让消费者对广告产生好感。在各类创意广告中，很多都以可爱的动物形象为主体，这主要是因为动物的可爱形象能让人产生亲近感，另外，改变动物自身的造型后也能增加广告的趣味性。

下列两则广告都以动物为主角，左图为宠物护理品牌创意广告，主题为"love him like you love yourself（爱动物应该像爱护自己一样）"。右图为儿童风味奶昔创意广告，主题为"Cow the thief（牛贼）"。两则广告所使用的创意手法不同，但动物所表现出的可爱和幽默场面，都能让人产生亲近感。

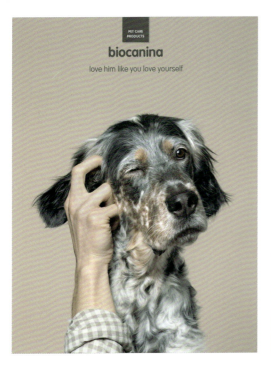 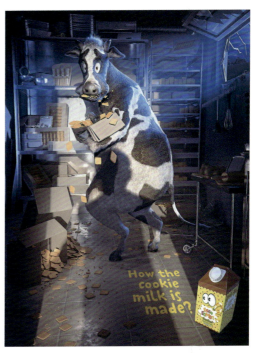

随着广告表现形式和载体的发展，广告创意的亲和性也在发生变化，越来越多的广告以互动形式来创造亲和性，通过感官互动、视觉互动和参与互动等方式来拉近与大众的距离。以Beck's Soundpils啤酒品牌为例，Beck's Soundpils开启了一场互动户外体验广告活动，并应用大众科学（当你和植物说话时，它们长得更好），让啤酒爱好者参与啤酒制作。

在这场活动中，Beck's Soundpils在啤酒花生产基地中安装了扩音器，并将扩音器与印有品牌海报的户外移动录音亭连接，让人们可以在移动录音亭中与植物交谈，然后用注入了现场声音的啤酒花酿造了一种新的限量版啤酒。活动开启后，仅仅两周内浏览量就超过800万次。下图所示为此次活动中的扩音器、录音亭和限量版啤酒。

商业广告设计

6.2 创意设计的5种思维

　　创意思维是设计师进行商业广告设计的重要工具，这种思维方式并非无法培养，通过一定的思维训练，也可以有效提高思维的创意探索能力，从而获得具有独创性的设计方案。创意思维具有多种表现形式，这几种表现形式概括了创意思维的主要活动方式。

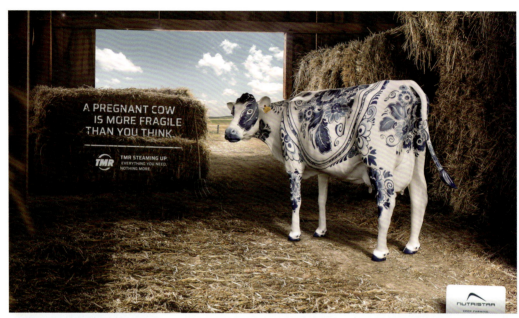

6.2.1 逻辑集中思维

逻辑集中思维是一种观察、推理和分析的思维能力，它可以帮助设计师在生活中发现创意，并将创意转化到广告设计中。比如番茄、土豆和西蓝花有什么共同特征呢？我们可以将其归纳为蔬菜，这个归纳的过程就是逻辑集中思考的过程。逻辑集中思维可以通过总结共性、分析推导等方式来发现创意并将其运用到广告设计中。

○ 思路赏析

明快的色彩+特立独行的"顶"是莫斯科建筑的特点，冰淇淋的形状和这个"顶"有一定的共性，两者有机结合成了独具莫斯科味道的冰淇淋。

○ 配色赏析

配色风格明确，凸显地方特色，红色、蓝色、绿色和橙色4种色彩对比强烈，高纯度的色彩带来了活泼和华丽之感。

	CMYK 35,100,100,1	RGB 186,17,20
	CMYK 85,61,0,0	RGB 9,97,223
	CMYK 80,31,53,0	RGB 26,142,133

○ 设计思考

准确把握两种不同事物之间的共同特征，再用融合的方式来呈现这种逻辑，将事物间的共同特征统一风格，可以让创意的呈现被很好地解读。

○ 同类赏析

◀ 这是National Geographic广告，猎物和捕食者体现"非洲最致命的"主题，生命与死亡具有的逻辑辩证关系也在图片和文案中体现。

到2025年实现汽车中至少有25% ▶
的可回收塑料是Volvo的目标，矿泉水瓶是可回收垃圾，属于再生塑料的一种，广告的说明作用强调了企业的可持续发展理念。

	CMYK 38,50,71,0	RGB 177,137,86
	CMYK 36,72,89,1	RGB 182,96,49
	CMYK 91,88,87,79	RGB 6,1,0
	CMYK 7,19,89,0	RGB 251,213,2

	CMYK 34,27,26,0	RGB 180,180,180
	CMYK 44,24,24,0	RGB 157,180,188
	CMYK 0,0,0,0	RGB 255,255,255

商业广告设计

6.2.2 形象发散思维

广告创意的设计很多时候都需要运用形象发散思维，发散可以破除思维的局限，找到全新的广告设计思路，比如"向日葵"这个设计关键词，可以联想到太阳、凡高以及沉默的爱等。形象发散思维是比较自由的一种思维方式，它并没有太多的条条框框，在广告设计中可以利用假设、联想和头脑风暴等方式来进行创意思维发散。

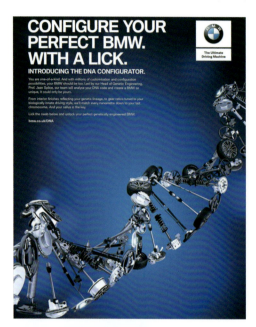

○ 思路赏析

"DNA配置器"是BMW汽车推出的一项新配置服务，用发散思维将基因的双螺旋形以BMW的零部件来搭建，形象地体现了这项新配置服务。

○ 配色赏析

"基因工程"是一项新技术，用代表科技感的深蓝色来呈现，"螺旋形的基因"真实还原了汽车零部件所具有的特点，让人能够联想到汽车。

	CMYK 95,77,13,0	RGB 13,74,154
	CMYK 85,79,52,18	RGB 57,63,89
	CMYK 0,0,1,0	RGB 255,255,253

○ 设计思考

创意的思维发散联想可以从事物之间所具有的联系来展开，如外形、名称和色彩等方面的相似性、相关性或对比性。

○ 同类赏析

◀ 瞌睡犯困你能联想到什么？zzzzzz……就是形容睡觉常用的符号，这则广告告诉人们，如果你想睡觉，那么nescafe可以唤醒你。

发挥思维联想，将头痛的感觉描绘 ▶
为"我觉得有人在脑袋里捣蛋"，再用图形具象化地呈现出来，广告内容传递出产品具有缓解头痛作用的信息。

	CMYK 83,78,77,60	RGB 33,33,33
	CMYK 0,0,0,0	RGB 255,255,255

	CMYK 99,100,55,15	RGB 31,27,88
	CMYK 12,91,47,0	RGB 228,46,94
	CMYK 10,9,78,0	RGB 247,229,67
	CMYK 17,9,21,0	RGB 220,226,224

/148

6.2.3 逆向求异思维

逆向求异思维可以简单地理解为反过来思考，是人们对事物的一种重新审视。运用逆向求异思维能够让商业广告打破常规，在营销中，部分企业会采用无伤大雅的自黑方式来做推广，这就是一种逆向求异思维。创意设计的逆向思考方式有重构、置换和反叛等。

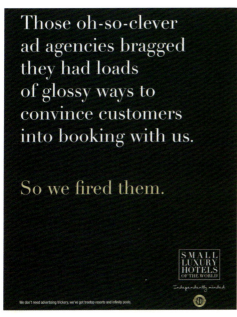

○ 思路赏析

文案和纯文字式的设计手法都运用了逆向求异思维，向人们传递"我们的酒店不需要广告花招儿，你可以做自己的决定"的营销主张。

○ 配色赏析

字体颜色运用了双色配色，将关键词句做色彩区分，纯黑色的背景也确保了文字内容能够得到突出呈现。

	CMYK 81,80,77,61	RGB 35,31,32
	CMYK 16,20,51,0	RGB 226,207,141
	CMYK 1,1,1,0	RGB 252,252,252

○ 设计思考

与传统广告相背离的表现方式也是逆向思维的一种创意设计手法，除此之外，文案内容也可以采取反向思路设计。

○ 同类赏析

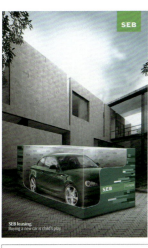

◀ 对普通家庭来说买新车本不是容易的事，但如果这个车是玩具车呢？左图的广告用包装好的玩具车告诉人们买"新车"是轻而易举的事。

没有好看的包装，只有被扭曲变形▶的丑陋瓶子，用不同于常规的方式来呈现蛋黄奶方便瓶包装，紧扣主题"不完美的瓶子"，该广告旨在倡导不要因"外形"而浪费食物。

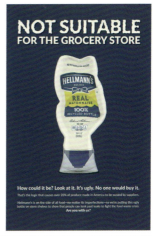

	CMYK 40,37,32,0	RGB 169,160,161
	CMYK 67,64,60,11	RGB 102,92,91
	CMYK 87,53,78,17	RGB 31,96,74
	CMYK 80,74,78,54	RGB 43,44,39

	CMYK 95,91,47,15	RGB 37,50,92
	CMYK 14,14,22,0	RGB 227,220,202
	CMYK 18,22,82,0	RGB 227,200,61
	CMYK 26,20,12,0	RGB 198,200,212

6.3 创意广告表达的特殊手法

　　创意是一种想法，但若将其运用于商业广告中，其表达方式就有一定的手法可言。合理的想象加上特殊表达手法的灵活运用，也能化平淡为神奇。当我们被出色的创意广告所吸引时，可以从中学习和借鉴，以提高创意的设计能力，下面来看看那些让人难忘的商业广告都运用了哪些特殊手法。

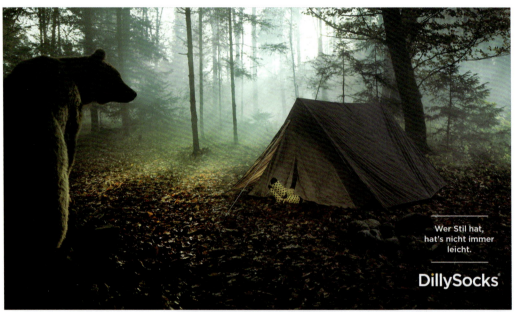

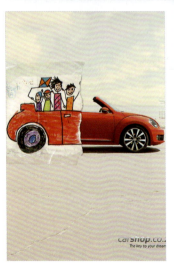

6.3.1 相似比喻法

将有一定相似性质或特征的事物用隐喻或类比的方式放在一起，这就是相似比喻法。相似比喻法建立在人们熟知的概念或习以为常的事物上，然后再延伸转化，融入其他有相似之处的事物，从而形成新的创意组合。用相似比喻法来体现产品的功能会更形象有趣。

	CMYK 86,74,87,75	RGB 17,11,8		CMYK 24,44,20,0	RGB 204,159,176
	CMYK 45,62,76,3	RGB 161,110,73		CMYK 6,5,5,0	RGB 242,241,241

○ **思路赏析**

巧妙地使用隐喻，把皮肤瘙痒比作美洲狮的猛烈攻击，暗示瘙痒发作时，紧随其后的强烈痒感才更让人难受，让人们对瘙痒产生害怕心理，从而引起消费者对药物皮肤霜的注意。

○ **配色赏析**

偏暗的影调用于营造恐怖氛围，同时保证主体清晰，光线的运用对美洲狮形象的塑造起到重要作用，明暗之间的反差很好地表现了美洲狮棕色的毛发质感。

○ **设计思考**

药品类、保险类和医疗美容类的商业广告常用相似比喻+恐惧诉求法来传达产品或服务信息，指明如果不使用相关产品或服务会带来怎样的威胁甚至不良后果。

商业广告设计

	CMYK		RGB	
	43,28,50,0		164,171,137	
	20,75,0,0		214,228,239	
	86,77,64,34		43,55,69	
	20,11,14,0		213,219,217	

	CMYK		RGB	
	15,17,19,0		223,213,204	
	21,49,57,0		212,150,109	
	74,67,66,24		76,76,74	
	21,17,15,0		210,208,209	

○ 同类赏析

系鞋带的生活场景被形象化，再运用暗喻手法让人们意识到细菌主要是通过手来传播，洗手的重要性得到强调。

○ 同类赏析

在这个房地产商业广告中可以看到一个有趣的形象和一个温馨的比喻，宠物狗被设计成一个公寓，意旨"公寓在等待主人"。

○ 其他欣赏 ○ ○ 其他欣赏 ○ ○ 其他欣赏 ○

/152

6.3.2 鲜明对比法

对比法不仅可以用到色彩搭配上，也可以用于广告创意的表达。比较直接的对比手法就是简单地比较产品的卖点或优势，但对于创意广告而言，这种方法不够具有独创性。创意广告所用的对比手法会更加丰富和具有创新性，主要通过制造图形或文字之间的反差冲突来实现对比，让被对比的对象能够互相衬托，以凸显要强调的主体形象或广告内容。

| | CMYK 55,37,40,0 | RGB 132,148,147 | | CMYK 43,45,52,0 | RGB 163,142,121 |
| | CMYK 25,18,19,0 | RGB 200,202,201 | | CMYK 9,80,57,0 | RGB 234,85,87 |

○ 思路赏析

这是IKEA为推广户外系列产品而推出的商业广告，在以封窗阳台为主的单元楼中有一家露天阳台，独特的对比手法让这家露天阳台成为这栋单元楼的亮丽风景线。

○ 配色赏析

单元楼中的封窗阳台都是暗淡的灰色调，唯一的露天阳台以醒目的红色成为焦点，灰色调加上彩色点缀，色彩上的对比也加强了视觉引导力。

○ 设计思考

不需要复杂的文案，对比的有效运用也能直击内心。运用对比手法的关键点是选取一个合适的对比方面，色彩、形态和差异等方面都是可以考虑的出发点。

商业广告设计

	CMYK 39,8,10,0	RGB 168,211,230
	CMYK 5,1,0,0	RGB 245,250,254
	CMYK 39,28,91,0	RGB 179,174,48
	CMYK 84,80,79,65	RGB 27,27,27

	CMYK 8,6,9,0	RGB 239,238,233
	CMYK 64,11,30,0	RGB 88,185,191
	CMYK 14,42,42,0	RGB 226,168,142
	CMYK 83,41,73,0	RGB 32,125,96

○ 同类赏析 ▲

比喻和对比手法的结合,蜥蜴和恐龙分别被比作"tiny tech"和"mighty spec",直观的对比说明相机机身轻巧但却有强大的功能。

○ 同类赏析 ▲

100%用真正的牛奶制作是Frimesa酸奶区别于其他品牌的核心卖点,高低不平的天平以对比的方式强调了这一点。

/154

6.3.3 幽默夸张法

当要更鲜明地揭示事物的某些特质时,合理的夸张和幽默就是比较好的表现手法。幽默夸张法具有强调的作用,加深人们对事物某些特质的认识。

在运用幽默夸张法时,可以将事物的某个点放大,如比例、形态、神情或情节等,如果在幽默夸张上加上对比等手法,更能加强视觉冲击力。

	CMYK 72,12,24,0	RGB 21,180,220		CMYK 10,62,45,0	RGB 233,129,120
	CMYK 42,57,100,1	RGB 171,121,26		CMYK 20,22,13,0	RGB 211,200,208

○ 思路赏析
卡通形象用张着大嘴的食道告诉人们,Bimbo Bakeries大汉堡包的分量与美味,幽默夸张的表现手法给人强烈的震撼,产品的鲜明特征被表现得恰如其分。

○ 配色赏析
色彩绚丽明亮,在视觉上能够刺激人们的味蕾,对比色的运用也带来强烈的视觉冲击感,色彩与产品一样具有活力。

○ 设计思考
幽默夸张手法常常会用动漫的形式来呈现,通过对动漫形象进行艺术化处理来创建幽默诙谐的画面。另外,动漫形象也更容易做夸张变形处理,能够实现创意表达的需求。

商业广告设计

	CMYK 21,96,90,0	RGB 211,38,40
	CMYK 40,18,0,0	RGB 164,197,224
	CMYK 3,13,36,0	RGB 252,229,217
	CMYK 0,0,0,0	RGB 255,255,255

	CMYK 85,83,78,67	RGB 24,22,25
	CMYK 58,70,80,22	RGB 114,79,57
	CMYK 65,89,87,59	RGB 63,23,21
	CMYK 17,19,31,0	RGB 222,208,181

◯ 同类赏析 ▲

为品牌包装重新设计而创建的数字广告，漫画角色脸部表情夸张丰富，滑轮设备代指包装的新拉链设计，快、滑的特点一目了然。

◯ 同类赏析 ▲

sonolibro.com是一家有声读物平台，"让您的眼睛休息"的广告主题被戏剧性地夸张呈现，强调了听有声书可以让眼睛放松的主题。

◯ 其他欣赏 ◯　　◯ 其他欣赏 ◯　　◯ 其他欣赏 ◯

/156

6.3.4 极简抽象法

如果要用尽可能少的元素来表达广告创意，那么就可以求助于极简抽象法。因为极简抽象法就是一种做减法的设计手法，只保留最核心的主体，剔除其他无关紧要的元素。创意设计中，运用极简抽象法并不是一件容易的事，但是如果运用得当，就可以创作出"简约而不简单"的创意广告。

| | CMYK 6,60,91,0 | RGB 241,133,22 | | CMYK 77,22,35,0 | RGB 0,159,173 |
| | CMYK 0,0,0,0 | RGB 255,255,255 | | CMYK 88,87,73,63 | RGB 23,22,32 |

○ 思路赏析
Tradus.com是重型机械平台，让受众一眼看出平台定位是此次广告活动的主要目的。因此，醒目成为关键词，搜索栏与能够代表平台的工具相互转换，极简抽象法的运用让醒目得以呈现。

○ 配色赏析
橙色是超醒目的色彩，大面积的运用橙色能够确保广告足够吸引眼球，青色作为点缀色成了卡车的车头，与白色的搜索框一起突出卡车形象。

○ 设计思考
运用极简抽象法时要注意避免破坏广告信息的表达，若因为做减法而导致无法清晰地陈述广告主题，那么这样的精简和抽象化是不可取的。

○ 同类赏析 ▲

以纪念公司首席执行官为主题的广告，极简的设计手法将蜡烛与企业标志结合起来，黑白色代表了庄重和尊敬。

○ 同类赏析 ▲

SAMSUNG推出的新款Serif TV电视设计简洁独特，电视的侧面与衬线字母"I"的轮廓相似，产品的设计灵感与广告结合得很贴切。

○ 其他欣赏 ○ ○ 其他欣赏 ○ ○ 其他欣赏 ○

6.3.5 形象借用法

想要引起一个对品牌或产品本不感兴趣的用户注意广告，形象借用法就是一个好方法。形象借用法利用了"人们对熟悉的事物天生会有好感"的心理，而借用这种手法也利于创意表达，借用的对象可以是目标受众普遍熟悉的角色、一个经典场景或某个知名电影角色或片段。

■	CMYK	90,85,85,76	RGB 8,8,8	■	CMYK 58,86,75,35	RGB 102,46,49
■	CMYK	74,53,16,0	RGB 81,118,173	□	CMYK 1,0,0,0	RGB 252,255,255

○ 思路赏析

蝙蝠侠是很多人熟知的电影角色，他给人的印象是从来不笑。广告创意一反常规：蝙蝠侠微笑了。露出的洁白牙齿仿佛告诉人们，蝙蝠侠不笑是因为不刷牙，使用Signal牙膏后他会微笑。

○ 配色赏析

黑暗、坚韧、冷酷是形容蝙蝠侠的关键词，其装束的主色调是黑色，因此，广告的主色调也选择能代表蝙蝠侠形象的黑色，字体是带有反光效果的白色，同样符合蝙蝠侠的气质。

○ 设计思考

借用一个让人印象深刻的角色，并打破这个角色固有的形象，逆向思维结合借用法的应用让广告创意能吸引大众注意力，同时也能让人会心一笑。

	CMYK 82,70,94,57	RGB 35,44,25
	CMYK 65,38,58,0	RGB 108,140,75
	CMYK 76,42,0,0	RGB 53,134,216
	CMYK 11,93,64,0	RGB 230,39,70

	CMYK 18,54,89,0	RGB 219,140,39
	CMYK 80,36,13,0	RGB 7,140,197
	CMYK 8,8,73,0	RGB 251,234,82
	CMYK 93,88,89,80	RGB 0,0,0

○ 同类赏析

或许你对这个创可贴品牌并不熟悉，但你对于绿巨人一定不陌生，这时你会很容易被吸引。上图海报就利用这样的方法来有效吸引视线。

○ 同类赏析

很多人喜欢玩的五子棋游戏被借用于广告中，爆米花代替了其中的一部分棋子，将游戏的快乐时光与吃爆米花的快乐时光联系起来。

○ 其他欣赏 ○　　　　○ 其他欣赏 ○　　　　○ 其他欣赏 ○

6.3.6 融合替换法

将主体对象原本的形象做加工替换，也能强调说明事物的某些特征。替换后的事物会与原本的形象产生差异，从而让人感到新颖。融合替换法也可以给商业广告带来夸张诙谐的效果，但要确保融合替换后的作品能够与主题巧妙结合。商业广告设计中，各种奇思妙想的创意想法常常都可以通过融合替换的方式呈现，具体手法有透叠、重合、并置和填充等。

| | CMYK 88,80,76,62 | RGB 22,30,33 | | CMYK 77,67,62,21 | RGB 70,78,81 |
| | CMYK 21,15,18,0 | RGB 211,212,206 | | CMYK 0,0,0,0 | RGB 254,254,254 |

○ 思路赏析
Good year以游泳健将的形象来传递轮胎所具有的wet-grip技术，独特的视觉融合效果生动地展示了wet-grip技术提供的抗湿滑功能，该广告在轮胎经销商海报和杂志上进行了广泛传播。

○ 配色赏析
金属类产品广告关键是要体现出产品所具有的质感，画面中的强烈明暗对比和渐变混合效果表现了轮胎的金属光感，立体和光滑效果也同样有代入感。

○ 设计思考
融合替换法所用的方式既丰富又具有多样性，环境、材质及形状等都可以结合广告主题进行加工融合，所选的替换物最好是人们所熟知的，这样会给人以熟悉又新鲜的视觉感受。

商业广告设计

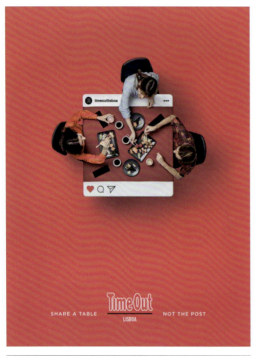

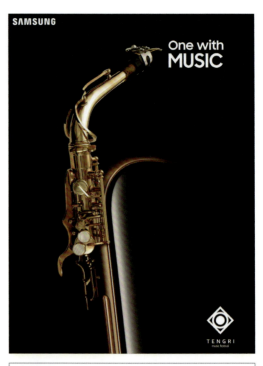

	CMYK	8,93,53,0	RGB	235,35,84
	CMYK	0,0,0,10	RGB	239,239,239
	CMYK	20,100,100,0	RGB	200,22,30
	CMYK	0,0,0,0	RGB	255,255,255

	CMYK	86,87,76,0	RGB	16,8,6
	CMYK	57,78,99,36	RGB	101,57,28
	CMYK	4,3,14,0	RGB	250,247,228
	CMYK	0,0,0,0	RGB	255,255,255

◯ 同类赏析

Time Out杂志的内容涵盖美食、娱乐等方面，这一特点被用于广告中，聚会所用的餐桌是社交软件界面，旨在提醒人们不要忘了线下社交。

◯ 同类赏析

如何体现品牌对爵士和古典音乐音乐节的赞助？上图的广告以融合并置的方式告诉了我们这一创意设计思路，手机也可以当萨克斯风。

◯ 其他欣赏 ◯ ◯ 其他欣赏 ◯ ◯ 其他欣赏 ◯

6.3.7 生动拟人法

生动拟人法是将不具有人物特征的事物赋予人的个性，其优势在于能使事物所具有的功能、特征等形象化、生动化，提高商业广告所具有的感染力。创意广告可以从图形和文字两方面来实现拟人化。图形拟人就是给主体形象添加人所具有的特征，如动作、表情和形态等，而文字拟人则是将文案描述人格化。在产品或服务价值的传递上，拟人手法能使产品具象化，更直观地体现其价值。

| | CMYK 18,14,13,0 | RGB 207,19,29 | | CMYK 90,86,43,63 | RGB 20,23,32 |
| | CMYK 0,42,44,0 | RGB 255,176,137 | | CMYK 98,90,46,17 | RGB 25,50,90 |

○ 思路赏析

这把鼻子闻到难闻气味时的状态用皱眉的卡通老人形象进行描绘，这一手法也建立了与消费者之间的情感关联，让其意识到空气清新剂的重要作用。

○ 配色赏析

鼻子闻到难闻气味时，心情并不会很好，用灰色来表达这种情绪恰到好处，文案色彩与产品包装中的企业标志色彩相同，深蓝色也能够在灰色背景下突出。

○ 设计思考

拟人手法可以将产品的价值隐形灌输进受众的脑海中，拟人时可以抓住几个特点，如案例中的萌，以及可爱、聪明和幽默等，这些特点需要通过角色的表情处理来呈现。

	CMYK 18,15,13,0	RGB 215,213,214
	CMYK 75,88,81,68	RGB 40,15,19
	CMYK 33,64,98,0	RGB 190,114,30
	CMYK 0,0,0,0	RGB 255,255,255

	CMYK 76,56,14,0	RGB 108,74,88
	CMYK 20,77,56,0	RGB 214,90,92
	CMYK 10,80,100,0	RGB 231,84,4
	CMYK 13,30,38,0	RGB 230,191,158

○ 同类赏析 ▲

产品所具有的功能本身比较抽象，但拟人手法却生动形象地将洗发水配方所具有的强壮发根功效人格化，受众更能直观地感受产品功效。

○ 同类赏析 ▲

M&M's巧克力豆品牌将自身产品M豆拟人化，M豆正如图中所表现的一样可爱呆萌，这一形象也让产品赢得了大批消费者的偏爱。

○ 其他欣赏 ○ ○ 其他欣赏 ○ ○ 其他欣赏 ○

第 7 章

行业典型商业广告赏析

学习目标

有时我们会将出色的商业广告设计归结于灵感，但实际上，这背后体现了设计师长期的学习和实践结果。欣赏优秀的商业广告，也是提高审美和"汲取"设计思路的有效方法，从这些广告案例中将可以看到商业广告设计所具有的丰富性和多变性。

赏析要点

食品类广告设计
服饰类广告设计
房地产类广告设计
汽车类广告设计
手机广告设计
数码相机广告设计
面部护肤类广告设计
婴儿用品广告设计

商业广告设计

7.1 生活类商业广告设计

 生活类商业广告受众较为广泛，相应的行业之间的竞争也比较激烈。近年来，人们的消费方式和理念都在发生变化，如人们比过去更加关注健康，网络购物也成为了很多人偏好的消费方式，面对这些变化，生活类商业广告的设计也要与时俱进，把握住这些变化才能引起消费者对产品的关注。

7.1.1 食品类广告设计

对于食品,不同地区的消费者有着自己独特的口味偏好,因此食品类商品通常都要立足区域,让本地消费者能够接受或者认同这种口味,部分食品还会开发出独具当地特色的风味。在商业广告设计中,如果能体现这种独特性,那么广告内容也会更受当地消费者的喜爱。另外,健康营养、绿色安全等也是消费者选择食品时会考虑的重要因素。

	CMYK 22,1,25,0	RGB 211,234,238		CMYK 9,18,62,0	RGB 245,216,114
	CMYK 77,39,97,2	RGB 70,130,60		CMYK 9,94,86,0	RGB 232,40,39

○ 思路赏析

品牌在当地有足够的知名度,因此采用了简约的设计手法,被墨西哥胡椒包裹的芝士与文案一起体现了比萨风味,设计形式简单但广告含义清楚明了。

○ 配色赏析

背景色是比墨西哥胡椒色彩稍淡的绿色,纯色效果让背景简约干净,清新的绿色与黄色的芝士搭配在一起,色感舒适且有活力,另外,绿色也是能代表健康安全的色彩。

○ 设计思考

在广告中体现美食的风味对消费者来说会有很强的诱惑力,但对食品成分、功能及用途等的表述应准确清楚。配色上,应避免灰暗色调,明亮的色彩更利于展现食物的美味。

商业广告设计

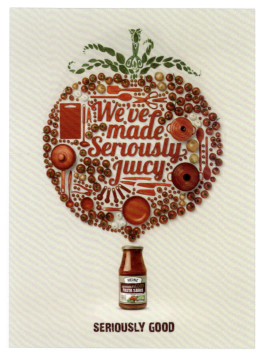

	CMYK 16,18,17,0	RGB 221,210,206
	CMYK 13,22,51,0	RGB 233,205,140
	CMYK 100,97,53,22	RGB 14,38,82
	CMYK 27,95,98,0	RGB 200,43,34

	CMYK 8,10,14,0	RGB 239,231,220
	CMYK 47,99,100,19	RGB 141,29,27
	CMYK 4,66,59,0	RGB 242,121,92
	CMYK 35,31,30,0	RGB 178,173,170

○ 同类赏析

QUAKER在网络上分享了大量以产品为食材制作的美食视频和海报，这些内容设计风格统一，且都突出了产品外观，内容形式更能赢得好感。

○ 同类赏析

围绕"juicy（多汁）"将大小不一的番茄设计为番茄形状，图形设计方式颇有创意且能体现产品特色和广告主题。

○ 其他欣赏 ○　　　　　○ 其他欣赏 ○　　　　　○ 其他欣赏 ○

7.1.2 服饰类广告设计

服饰类商品一般有特定的受众群体，服饰的风格、价位和面料等都会影响消费者的选择。除此之外，季节、节日等因素也会影响服饰的需求。在广告营销方面，服饰类商品都会紧跟热门营销场景，再结合品牌特色来进行广告内容设计，以实现产销联动。强调优惠、款式、穿搭、材质和设计等是服饰类广告的常见设计方式。

| | CMYK 2,24,33,0 | RGB 251,210,173 | | CMYK 12,95,87,0 | RGB 228,32,39 |
| | CMYK 15,8,12,0 | RGB 223,229,226 | | CMYK 3,28,58,0 | RGB 253,202,117 |

○ **思路赏析**

海边景色和儿童着装表明这是针对夏季儿童服饰的营销广告，对于消费者所关心的服装种类，则在文案描述中进行体现，告知消费者夏季系列产品有背心、紧身裤和短裤等。

○ **配色赏析**

阳光的色彩透露出温暖，与欢笑的儿童共同带来愉悦感，服装是较亮眼的黄色和红色，让两个儿童有自然地吸引视线的作用，广告文案则与品牌标志色彩做区分。

○ **结构赏析**

斜线构图将视线引导到"LET's CREATE SOME TROUBLE"文字内容上，作为儿童服装类别的广告，字形设计也具有童趣，图形与文字之间的空间关系疏密得当。

○ **设计思考**

服饰类横版广告由于上下空间有限，因此多用图文左右布局方式，图片使用符合服饰风格或文案内容的会更好，标题文字要足够醒目，这会让广告格外吸睛。

商业广告设计

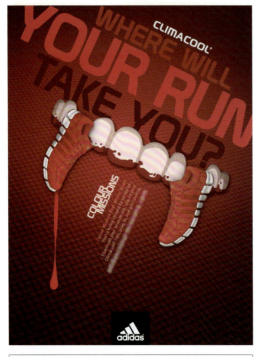

	CMYK 63,93,87,58	RGB 68,18,21
	CMYK 49,100,93,26	RGB 129,23,35
	CMYK 35,100,86,2	RGB 185,9,48
	CMYK 1,19,6,0	RGB 251,222,227

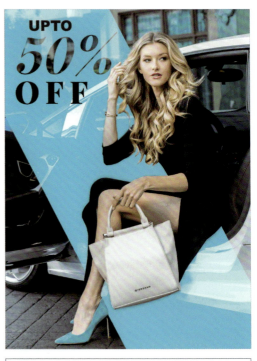

	CMYK 66,3,13,0	RGB 57,197,232
	CMYK 87,83,76,65	RGB 22,23,28
	CMYK 74,61,51,5	RGB 85,98,110
	CMYK 16,13,10,0	RGB 221,220,232

○ 同类赏析

广告活动主题为"CLOUR MISSIONS（色彩使命）"，这是其中的红色系列，正红色彰显了运动鞋色彩的独特个性，色彩优势展现无余。

○ 同类赏析

不需要复杂的广告宣传语，最高50%折扣的优惠就有足够的诱惑力，广告中这一折扣信息也被重点突出显示。

○ 其他欣赏 ○ ○ 其他欣赏 ○ ○ 其他欣赏 ○

170

7.1.3 房地产类广告设计

房地产有其特殊性，这决定了房地产广告与一般的生活休闲类广告的不同。房地产定位不同，广告设计时要传递给消费者的信息也会不同，如生活便利、高雅品位、舒适平价和学区地段等。内容上，体现楼盘的生活品质、综合价值或开发商实力是房地产广告的主要营销方向。视觉效果则是楼盘吸引消费者的重要手段，这也使得实景图片或效果图成为了房地产广告设计的主要素材。

| | CMYK 36,40,43,0 | RGB 179,156,140 | | CMYK 10,18,19,0 | RGB 235,216,203 |
| | CMYK 42,57,100,1 | RGB 171,121,26 | | CMYK 20,22,13,0 | RGB 211,200,208 |

○ 思路赏析
项目定位为宫殿式住宅，中轴对称的构图方式更显建筑的恢宏气质，低角度的拍摄手法让视线具有延伸感，敞开的道路仿佛一扇"开放之门"等着买房人去探索。

○ 配色赏析
夕阳提供了很好的色彩，为画面渲染了温暖的氛围，也让建筑显得更华贵，视线终点的色彩更为明亮，也起着引导目光的作用。

○ 设计思考
广告设计始终要符合"楼盘格调"，对于要体现高端、奢华的楼盘来说，一张大画幅比例的实景图加上简洁大方的文字布局方式，会让房地产广告更显大气。

商业广告设计

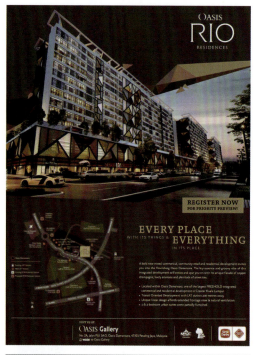

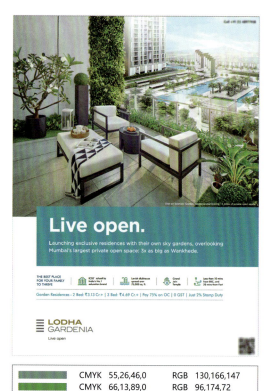

	CMYK	65,78,78,44	RGB	79,50,44
	CMYK	45,48,63,0	RGB	161,137,101
	CMYK	55,43,21,0	RGB	134,143,174
	CMYK	6,3,2,0	RGB	243,247,248

	CMYK	55,26,46,0	RGB	130,166,147
	CMYK	66,13,89,0	RGB	96,174,72
	CMYK	75,17,33,0	RGB	11,168,180
	CMYK	0,0,0,0	RGB	255,255,255

○ 同类赏析

建筑铜香槟色外观很有特色，因此用图片呈现并用文字说明，楼盘所在地段具有的显著优势被重点标注出来，以明确市场竞争力。

○ 同类赏析

不展现楼盘外观，而是用大视角聚焦于住宅所拥有的空中花园，房屋与自然的融合充分唤起了人们对居住环境的欣赏和向往。

○ 其他欣赏 ○　　　　○ 其他欣赏 ○　　　　○ 其他欣赏 ○

7.1.4 汽车类广告设计

　　汽车类广告多以车辆为主体来设计，而背景则会根据汽车定位来选择，表现速度感、舒适感、外观和性能等是汽车广告的主要设计方向。汽车行车安全对人们来说是很重要的，因此，也常以安全驾驶作为广告主题，以传递安全驾驶意识。在玩转创意方面，汽车广告也常常独具一格。

| | CMYK 74,75,65,34 | RGB 70,59,65 | | CMYK 10,60,81,0 | RGB 234,131,54 |
| | CMYK 37,32,31,0 | RGB 174,169,166 | | CMYK 92,69,10,0 | RGB 10,80,164 |

○ 思路赏析
设计灵感来自于著名电影《速度与激情》，以体现"超级英雄"般的冒险，总体效果堪称视觉大片。以高速公路作为背景，扬起的尘土和引导线充分展现车辆飞驰的速度。

○ 结构赏析
车辆位于九宫格左下单点处，醒目的位置让焦点集中在车辆上，用非平衡的构图方式来表达不稳定感，也更能体现车辆行驶过程中的风驰电掣。

○ 配色赏析
阴暗的天空营造了压迫感，与阳光形成强烈的视觉冲击力，背景阳光给车辆带来亮光效果，突出车身轮廓线条的同时也使其与环境自然融合。

○ 设计思考
以车辆本身为主体的商业广告，要使用高清的汽车实物图片，以45°角来展现车辆更能凸显汽车的外形，车辆所具有的立体感和漆面质感则要通过良好的光影效果来凸显。

商业广告设计

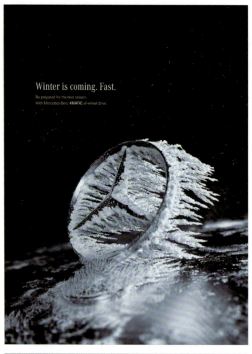

	CMYK	93,89,74,66	RGB	13,17,28
	CMYK	52,35,24,0	RGB	139,156,176
	CMYK	12,6,1,0	RGB	230,237,247

	CMYK	51,36,26,0	RGB	143,155,171
	CMYK	76,69,62,63	RGB	73,74,78
	CMYK	22,17,14,0	RGB	207,208,212
	CMYK	8,5,4,0	RGB	238,239,243

◆ 同类赏析 ▲

汽车冬季活动广告，车头标志被冰雪凝结成冰晶，意指严酷的冬天来得很快，但全轮驱动让驾驶员不必担心严寒，因为它的稳定性很好，反应也很快。

◆ 同类赏析 ▲

动物的嗅觉比人要灵敏，借用这一特点，该汽车广告展示了有着灵敏嗅觉著称的北极狐，并用车辆替代了它的鼻子，以体现汽车的感官安全性。

◆ 其他欣赏 ◆ ◆ 其他欣赏 ◆ ◆ 其他欣赏 ◆

/174

深度解析 果汁品牌广告设计

　　本章我们赏析了与衣食住行有关的商业广告案例，在本章的结尾将以NATUR品牌设计案例为例，来了解品牌如何通过视觉规划树立自身形象。

　　NATUR品牌定位于"健康的自然"，在包装、网页以及宣传单等的设计上都紧紧围绕自然主题，将大自然的色彩运用到了广告设计中。在这个作品中我们可以充分感受到什么是大自然的色彩，其作品也充分体现了品牌颜色所具有的视觉影响力。

■	CMYK 18,0,43,0	RGB 225,243,270	
■	CMYK 5,4,54,0	RGB 255,243,140	
■	CMYK 79,37,38,0	RGB 0,150,162	
■	CMYK 66,83,0,0	RGB 136,52,191	

第 7 章　行业典型商业广告赏析

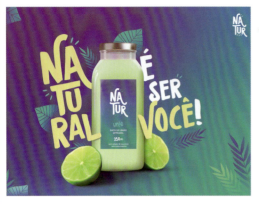

○ **色彩赏析**

最美的色彩往往来自于大自然,该作品取自然之色用于设计中。瓶身取柠檬绿,这一色彩就如刚萌发的嫩芽,让人联想到春天和自然。背景和包装贴纸则巧妙地运用紫罗兰到绿色的渐变色,这是能代表花朵和绿叶的配色,自然色彩的融合让美味的果汁显得更"自然"了。

○ **色彩赏析**

同样是在自然中取色,番石榴果汁的背景和包装贴纸则是紫色到橙红色的渐变色,这是类比色的运用,色彩的冷暖性质一致,给人的感觉是甜美的,就如番石榴的果子一样软甜多汁。虽然渐变色彩已经十分亮眼了,但是红花还需绿叶来突出,作品中用绿色来装点版面,由于色彩本身不强烈,因此并没有导致视觉散乱。

○ **色彩赏析**

在大自然中,黄色总是抢眼的色彩,这一色彩被用做字体配色,不管是搭配暖色调还是冷色调,都可以很好地起到突出作用。若字体色彩都选用黄色,难免让文字内容显得呆板,加入一点白色进行装饰,既区分了文字内容,又美观大方。瓶身的紫色与葡萄口味相呼应。

○ **结构赏析**

果汁与橙子共同组成三角形构图,该构图方式的妙处在于可以让画面具有很强的凝聚力,3个元素中果汁就如三角形的顶角,作为主要元素最为突出,而紧密搭配在一起的橙子并不会分散视线,人们的视觉会自然地将其整合为一个整体。

 结构赏析

网页横幅图片不是中规中矩的长方形，而是流线型。自然界中流线造型具有和谐流畅的美感，线条与中心式构图方式结合，摒弃了多余的元素，既营造了简洁大气的网页效果，也会让用户的体验感更好。产品线以横向并列方式一字排开，对于每一个进入网站的用户来说，这样的排列方式更便于其了解产品类别。

○ 其他欣赏 ○　　　○ 其他欣赏 ○　　　○ 其他欣赏 ○

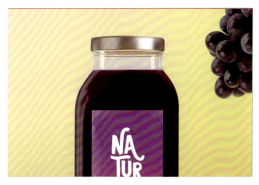

7.2 数码科技类商业广告设计

　　数码科技类产品属于电子产品的一种，更新换代快、具有科技感是这类产品的特点。按用户群体来分，数码科技类产品的消费群体可分为低端、中端和高端3类，这3类消费者购买数码科技产品的首要关注点会不同。面对不同类型的消费者，广告设计的侧重点也应不同，具体可从价格、性能及外观等方面来传递产品优势。

7.2.1 手机广告设计

在现代生活中，手机与人们的生活联系越发紧密。相比其他数码科技产品，手机是复购率比较高的一类产品，消费者对手机品牌也有着一定的忠诚度。从消费者的换机动机来看，广告营销的驱动作用明显。在这种情况下，手机广告的设计就显得格外重要。一般来说新机发布、"平台大促"和节日活动等时间点都是营销的重要节点，在广告中也可以利用这一点进行借势营销。

| | CMYK 72,50,100,11 | RGB 88,110,37 | | CMYK 0,2,4,0 | RGB 255,253,248 |
| | CMYK 42,19,91,0 | RGB 172,186,49 | | CMYK 0,95,80,0 | RGB 255,14,39 |

○ 思路赏析

广告借用了体育赛事来实现营销。足球作为一项重要的体育赛事，不仅能得到人们的广泛关注，其所传递的健康、年轻、活力的精神也与手机定位的年轻时尚主张相一致。

○ 配色赏析

画面中，球场、观众和球员充分描绘了赛场的激烈，环境背景被表达的同时，也用虚实对比衬托了主体球员，红色球服的队员也在大面积的绿色球场中被突出。

○ 设计思考

借势营销可以借用的类型有赛事热点、行业热点及娱乐热点等，所借节日、话题或事件应与产品或品牌特性相匹配，这样才能提高借势营销的价值。

商业广告设计

	CMYK	82,89,87,79	RGB	0,0,2
	CMYK	24,7,8,5	RGB	209,86,195
	CMYK	93,87,46,12	RGB	40,56,98
	CMYK	0,0,0,0	RGB	255,255,255

	CMYK	89,84,84,75	RGB	11,11,11
	CMYK	30,44,78,0	RGB	196,153,74
	CMYK	62,3,87,0	RGB	105,191,74
	CMYK	10,0,82,0	RGB	255,253,10

○ 同类赏析 ▲

以大屏为切入点，用3个并排展示的手机、绚丽的烟花全景图和文案集中突出手机的大屏幕，即全面屏的优势。

○ 同类赏析 ▲

介绍了手机的型号并展示了手机的外观，但最为突出的还是以黄色字体显示的"New product（新品）"和价格。

○ 其他欣赏 ○　　　　○ 其他欣赏 ○　　　　○ 其他欣赏 ○

◀ /180

7.2.2 数码相机广告设计

　　数码相机是专业的摄影器材,但是近年来,能够替代数码相机进行拍摄的器材也越来越多。在受到替代品威胁的情况下,数码相机更要通过广告营销来体现自身产品的专业性。如今,数码相机的细分类型也越来越丰富,在广告中体现出相机的针对性也能让消费者有更明确的选择。

| | CMYK | 45,25,75,16 | | RGB | 142,153,79 | | CMYK | 2,2,0,0 | | RGB | 250,251,253 |
| | CMYK | 33,23,22,0 | | RGB | 184,188,190 | | CMYK | 74,67,64,74 | | RGB | 29,27,29 |

○ 思路赏析

这是一次品牌联合营销活动,佳能(Canon)相机与谷歌(Google)合作创建了虚拟摄影比赛。借此活动,Canon展示了相机的功能,而参与活动的人们则能借助Google街景来捕捉美景。

○ 结构赏析

相机的取景框自然地形成一个框架,透过框架还可以看到同样美丽的景色,两层画框里景色的叠加带来了画中画效果,场景不单调且生动有趣味。

○ 配色赏析

背景是来自大自然的色彩,天空和草地并不是饱和度很高的颜色,这可以让人们的视线先集中于相机取景框里的景色,再转而注意到背景画面。

○ 设计思考

广告营销的创意性和互动性,在很大程度上决定了人们是否愿意参与活动。Canon相机此次的营销活动就是一次具有趣味性和互动性的活动,让人们拥有不一样的摄影体验。

	CMYK 17,15,16,0	RGB 218,215,210
	CMYK 88,83,84,73	RGB 14,16,15
	CMYK 89,60,25,0	RGB 4,101,154

	CMYK 88,84,84,74	RGB 12,12,12
	CMYK 4,49,91,0	RGB 247,156,15
	CMYK 7,16,88,0	RGB 253,220,3
	CMYK 0,0,0,0	RGB 255,255,255

○ 同类赏析

富士（Fujifilm）这款Finepix HS20 EXR相机拥有360°动态全景功能，这一功能如何体现呢？海报用缠绕的相机肩带来解答了这一问题。

○ 同类赏析

以直观的图文方式展示了产品优势，同时用周年庆优惠来吸引消费者，底部以表格形式详情列明了优惠明细，简单直接又具有诱惑力。

○ 其他欣赏

7.2.3 数码配件广告设计

　　数码配件是使用数码产品时会使用到的一些附件，人们常用的数码配件主要有两大类，包括手机数码配件和相机数码配件，按照使用方式又可分为内置数码配件和外置数码配件。作为一种辅助器材，数码配件都有特定的关联产品，因此，广告设计中需要体现这种关联性，以便于消费者选择。

	CMYK 79,74,72,47	RGB 49,49,49		CMYK 0,91,78,0	RGB 252,43,46
	CMYK 0,0,0,0	RGB 255,255,255		CMYK 21,15,14,0	RGB 210,211,213

○ 思路赏析

三脚架是用于稳定拍摄器材的工具，其稳定性是消费者选购时会重点考虑的因素。设计师让三脚架以支撑的形式呈现，并将其置于视觉焦点处，脚管的粗细显而易见，稳定性也被凸显。

○ 配色赏析

经典的黑色、红色和白色三色搭配，黑色的背景能让三脚架呈现出清晰的放射效果，不会因为背景图片的色彩而分散注意力，红白两色的点缀带来鲜明的反差对比，具有很强的视觉冲击力。

○ 设计思考

数码配件类产品可从多个角度呈现产品的外观，让消费者了解产品的原貌。按照由大到小的折线式构图法来摆放产品，能确保布局变化有序，视觉主次分明。

商业广告设计

	CMYK	RGB
	86,71,41,3	55,83,120
	91,83,61,38	33,46,65
	52,0,17,0	89,246,248
	57,100,86,47	90,12,18

	CMYK	RGB
	70,81,0,0	128,52,204
	48,65,0,0	181,103,222
	9,11,0,0	236,231,251
	76,73,56,18	77,73,88

◯ 同类赏析 ▲

数据线的使用场景一目了然，产品所具有的设计感通过摆放方向、文案描述和反光效果来打造，黑色背景和流光屏也是典型的科技感配色。

◯ 同类赏析 ▲

耳机的色彩是一大亮点，配色是流行的流光梦幻紫色，甜美的梦幻紫色给画面带来了神秘感，又具有时尚优雅的气息。

◯ 其他欣赏 ◯ ◯ 其他欣赏 ◯ ◯ 其他欣赏 ◯

/184

深度解析　耳机产品广告设计

数码科技类产品商业广告往往给人以炫酷并具有设计感的视觉体验，它们不会给人廉价的感觉。接下来赏析的耳机产品海报同样具有这样的特点，这个案例中有4则海报，属于同一个系列，我们可以看到梦幻般的色彩和科技范十足的作品。

■	CMYK 93,89,84,77	RGB 3,2,7	■	CMYK 86,51,0,0	RGB 8,111,186
■	CMYK 35,11,1,0	RGB 176,211,243	■	CMYK 89,57,46,2	RGB 7,103,125

◁ ○ 色彩赏析

数码产品海报的科技范常常需要色彩和光影效果来营造,而黑色+荧光色就是比较好的方案。作品加强了背景与耳机局部色彩的明暗对比,同时再提升蓝色冷光线和耳机轮廓边缘发光体的饱和度,耳机产品的光泽度和立体感都得以凸显,炫酷的幽蓝色色彩效果给耳机增添了神秘感。

○ 结构赏析 ▷

该作品与上一个作品属于同套系列,如果把上个作品称为冰,那么这个作品可以被看作是火。背景以"炭火"为素材,构图上展现了耳机的正侧面,让其呈悬浮姿态,数码产品的科技感被突出表现。以正侧面角度进行展示更能体现数码科技产品的外观,这一构图角度不仅适用于头戴式耳机产品,也适用于手机、相机等数码产品。

◁ ○ 色彩赏析

这是本套作品中的"流光"系列,色彩与我们熟悉的流光屏相似,由紫色和青绿色组成,呈现出悬浮喷溅的运动感,使耳机有了一种未来科技感,同时也展现了一种轻盈感,耳机机身轻盈的卖点被很自然地传达出来。

○ 配色赏析 ▷

这款耳机的机身色彩不是黑色,如果继续用黑色背景将会导致对比过于强烈,耳机的特征也无法很好地呈现。选用同色系的浅灰色,再用橙色点缀,耳机的外形特点被很好地呈现出来。

> ◯ 内容赏析

这是海报的文案内容部分，文字内容和整体设计一样简约，仔细观察会发现，字体是带纹理效果的，明暗反差让字体也获得了立体效果。字体色与耳机的配色保持一致，由黑色、白色和橙色构成，且都具有荧光效果，配色上的一致性能确保画面的和谐统一。

◯ 其他欣赏 ◯ 　　　◯ 其他欣赏 ◯ 　　　◯ 其他欣赏 ◯

第 7 章　行业典型商业广告赏析

7.3 美妆护理类商业广告设计

　　美妆护理类产品有着明确的品类细分，可分为面部、眼部、头部和口腔等产品。与此同时，消费者对于产品的功能需求也有所不同，让广告内容满足消费者的需求，是美妆护理类产品广告设计需要重视的一个关键点。不同的美妆护理类产品有着各自的品牌特色，让这一特色在商业广告中体现，有助于为品牌树立清晰的形象。

7.3.1 面部护肤类广告设计

面部护肤类产品需要满足消费者对美的追求，商业广告的设计也同样需要体现美。高质量的精修摄影图片是面部护肤类产品广告设计所需要的，精美的图片更能让产品的独特优势在商业营销中被突出，也更能让消费者动心。产品特性要以直观的视觉化方式来表现，让消费者能够一眼就能看清楚产品的功效。

| | CMYK 56,64,74,12 | RGB 126,96,72 | | CMYK 98,95,52,25 | RGB 26,40,79 |
| | CMYK 32,80,100,0 | RGB 191,80,9 | | CMYK 0,0,0,0 | RGB 255,255,255 |

○ **思路赏析**

修复护理产品商业广告，不同的背景色体现了两种产品护理功效的区别，三角形构图方式和环绕的圆圈又将两种产品整合在一起，说明强强联手修复更高能，再用文案传递产品核心优势。

○ **配色赏析**

棕色是产品的代表色，大面积的背景仍选用棕色，在视觉上强化了消费者对产品的印象，小面积的蓝色可用于区分产品功效。

○ **设计思考**

面部护肤类产品要从图形和文案信息上传递产品优势，配色风格的选择要遵从产品形象定位，产品核心优势可用较大号字体突出。

商业广告设计

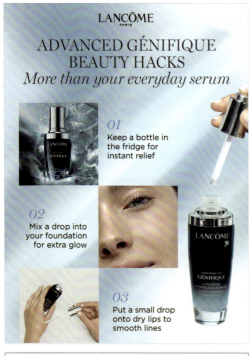

	CMYK 42,19,9,0	RGB	162,192,219
	CMYK 60,36,26,0	RGB	117,150,173
	CMYK 12,6,1,0	RGB	230,237,247
	CMYK 3,1,1,0	RGB	248,251,252

	CMYK 85,80,74,60	RGB	30,31,35
	CMYK 18,36,36,0	RGB	219,178,158
	CMYK 1,7,6,0	RGB	253,244,239
	CMYK 1,3,14,0	RGB	255,250,228

○ 同类赏析 ▲

直观的图文可以形象地展示产品的使用方法，内容上具有更强的实用性，同时也能打造品牌的专业形象。

○ 同类赏析 ▲

广告内容由品牌形象代言人+产品+文案构成，用名人效应来塑造品牌的良好形象，可以提高消费者对产品的关注度。

/190

7.3.2 彩妆类广告设计

　　彩妆类产品具有色彩的丰富性，这一特性要在商业广告设计中被体现才能吸引消费者购买产品。彩妆类产品的上色效果如何是消费者比较关注的重点，在广告中展现真人妆容效果更能表达彩妆类产品带来的魅力。另外，彩妆类产品广告也要注意产品的摆放，充分利用构图美学来吸引消费者的目光。

| | CMYK 89,83,79,69 | RGB 15,20,23 | | CMYK 11,33,33,0 | RGB 245,216,114 |
| | CMYK 82,71,68,36 | RGB 50,61,63 | | CMYK 9,94,86,0 | RGB 232,40,39 |

◯ 思路赏析

户外广告主要面向流动的消费者，此类受众停留的时间很短暂，那么让视线快速集中就格外重要。该粉底液广告的图形设计极为精简，形象代言人+产品让人一眼就能接收广告信息。

◯ 结构赏析

非常实用的左右构图方式，让产品和形象代言人互相呼应，产生良好的视觉体验。产品的摆放采用三角形构图，更为立体和有层次感，即使较远的人也能被吸引。

◯ 配色赏析

户外广告要实现让远距离的人也能有良好的视觉效果，强烈对比设计是必要的。广告中黑色背景与产品和代言人形成强烈反差，粉底液的色彩则与代言人的妆容相呼应。

◯ 设计思考

户外商业广告从色彩、图形到内容设计都要考虑便于路过的人们观看，精简就是排除阅读障碍的有效方法，元素过于丰富的户外广告容易对视觉造成干扰。

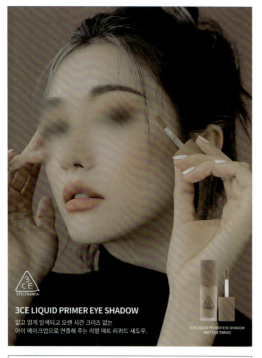

	CMYK 54,64,61,5	RGB 138,101,92
	CMYK 37,53,53,0	RGB 178,133,114
	CMYK 32,42,42,0	RGB 187,155,140
	CMYK 0,0,0,0	RGB 255,255,255

	CMYK 83,58,55,7	RGB 52,99,107
	CMYK 18,15,22,0	RGB 223,205,195
	CMYK 9,12,10,0	RGB 235,227,225
	CMYK 79,80,81,65	RGB 35,27,25

○ 同类赏析

真人试色将产品的使用效果场景化,也进一步增强了产品的可信度。模特妆容与眼影搭配自然美观,凸显出眼睛的漂亮。

○ 同类赏析

产品以折线构图方式摆放,在兼顾序列感的同时保证了多种彩妆用品能够搭配展示,画面饱满丰富,又符合视觉流程。

○ 其他欣赏　　　○ 其他欣赏　　　○ 其他欣赏

7.3.3 洗发和护发类广告设计

洗发和护发类产品是常用的生活用品之一，其功效也可细分为多种，如去屑、防断、柔顺、停止开叉和控制掉发等。洗发护发类产品广告大多以有着飘逸动人秀发的模特来呈现产品功效，这种表现方式最为直观，但也缺乏一定的新意。在广告设计时，如果能加入一些创造性的元素，将会使广告更具吸引力，也能从众多洗发护发类产品的广告中脱颖而出。

| | CMYK 100,91,59,35 | RGB 39,39,68 | | CMYK 51,59,100,0 | RGB 144,109,17 |
| | CMYK 80,64,76,34 | RGB 54,70,59 | | CMYK 17,12,5,0 | RGB 220,222,234 |

○ 思路赏析

没有飘逸的秀发，只有一位白发的科学家在挠头，而导致科学家挠头的元凶并不是黑板上的简单数学题，而是头皮屑。不按常理出牌的设计方式十分有趣，广告含义的表达也清晰明了。

○ 配色赏析

背景是科学家进行科学研究的工作室，黑板与白色粉笔字形成对比，让人很容易注意到中心的数学题，科学家的服装是深绿色，选用饱和度较低的色彩也避免了服装成为抢眼色。

○ 设计思考

洗发和护发类产品的商业广告可以直接简单，也可以别出心裁，好的创意胜过千言万语，而在广告创意设计手法中，反差则是一种让人百看不厌的表现手法。

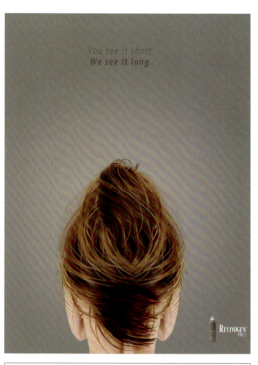

	CMYK	RGB
	0,0,0,0	255,255,255
	6,4,4,0	243,243,243
	12,23,30,0	231,205,180
	16,2,0,0	220,223,242

	CMYK	RGB
	42,41,39,0	165,150,145
	46,74,97,10	152,85,40
	41,64,75,1	171,111,74
	46,46,54,0	157,139,117

○ 同类赏析

如何体现产品的护发功能？对比就是直观有效的手法，把使用产品前后的发质效果通过视觉对比来呈现，产品优势的传达简单有效。

○ 同类赏析

广告设计化繁为简，以短头发来对应文案"you see it short"，而后半句"we see it long"则点出产品的活发增发功能。

○ 其他欣赏 ○　　○ 其他欣赏 ○　　○ 其他欣赏 ○

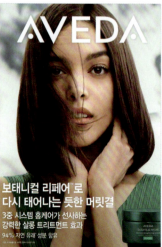

7.3.4 口腔护理类广告设计

口腔护理类产品在家庭中需求量较大，但是随着消费升级，人们在选择口腔护理类产品时，已不再独宠大品牌。小众品牌、高颜值产品、专业护理设备和中高端产品也赢得了广大消费者的青睐。基于以上变化，口腔护理类产品的广告设计也不能沿用老套路，要向时尚靠拢，以体现不同的口腔护理需求。

	CMYK 21,0,34,0	RGB 216,245,191		CMYK 41,18,0,0	RGB 162,195,240
	CMYK 3,14,50,0	RGB 255,228,145		CMYK 2,3,6,0	RGB 251,248,243

○ 思路赏析

这是口腔护理品牌包装，视觉理念来自图腾元素。与传统的牙膏包装不同，该包装是带有分配器的化妆品瓶。另外，包装还具有互动功能，打开盖子等于打开图腾的嘴。

○ 结构赏析

包装外观整体分为两部分构图，上部分是装饰艺术中的图腾元素，由三角形、圆形和半圆等元素组合而成，图腾元素的设计能让产品在众多品牌中脱颖而出。

○ 配色赏析

图腾为简约的黑色线条+白色背景，底部色彩时尚美观，直面追求高颜值的年轻消费群体，有绿色、橙色和蓝色3种不同的颜色，以满足具有不同色彩喜好消费者的需求。

○ 设计思考

品牌定位高端护理产品，包装设计与品牌要传递的消费理念（口腔护理化妆品）一致。品牌提供了一种借鉴图腾元素的设计思路，但要注意部分地区对于某些图腾的禁忌。

商业广告设计

	CMYK	RGB
■	82,43,8,0	0,129,197
■	73,87,72,56	55,28,37
□	5,4,3,0	244,244,246
□	2,2,2,0	250,250,250

	CMYK	RGB
■	92,71,30,0	20,84,135
□	0,0,0,0	255,255,255
■	62,3,87,0	105,191,74
■	39,0,6,0	166,224,246

▽ 同类赏析 △

对于家庭中常用的牙刷，人们对其都有清晰的认识，内容设计上不用很复杂，主要突出牙刷的材质和清洁功能，布局方式要保证信息解读清晰。

▽ 同类赏析 △

上图展示了信息图的部分内容，图中说明了口臭的原因并提供了消除口臭的方法，这是crest口腔清洁品牌以内容来推广产品的一种营销方式。

○ 其他欣赏 ○ ○ 其他欣赏 ○ ○ 其他欣赏 ○

/196

深度解析 美妆眼影广告设计

　　美妆护肤类产品的详情页设计效果会极大地影响消费者的购买决策，接下来将以眼影产品为例，讲解产品详情页设计的布局思路和设计技巧。本案例没有选取极具个性化的详情页设计方案，而是选用了常规品牌都适用的案例，对大多数产品来说，这样的详情页更有参考价值，也更能学到实用的设计方法。

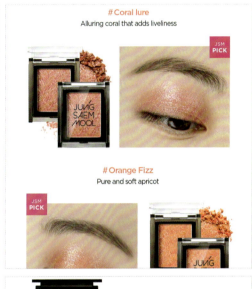

	CMYK 15,62,48,0	RGB 224,126,115		CMYK 8,68,67,0	RGB 235,115,78
	CMYK 6,62,19,0	RGB 240,131,160		CMYK 19,47,54,0	RGB 217,155,116

第 7 章　行业典型商业广告赏析

197/

商业广告设计

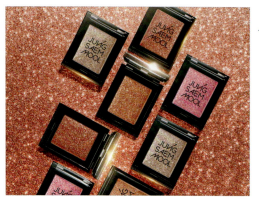

▶ ○ 配色赏析 ◀

详情页的头图一定要有足够的吸引力，这样才能让消费者有继续阅读的动力。左侧头图将眼影最为突出的品质——色号展现了出来，打造出极具梦幻效果的色彩风格，让消费者看到了眼影的丰富多彩，大胆的色彩搭配也彰显了品牌调性，头图设计足够抓人眼球。

▶ ○ 结构赏析 ◀

接下来同样是色号展示，但构图方式更直观简洁，这个部分属于产品整体展示，能让消费者对眼影色号有详尽的了解。眼影色号的排列方式也有讲究，浅色系在上方，深色系在下方，运用对比突出法来让色彩之间形成对比，体现眼影色号的全面性，也突出新品。居上排列的方式也更容易让新品引起消费者的兴趣。

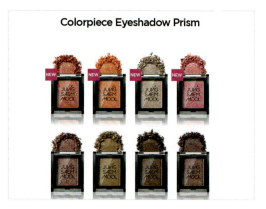

▶ ○ 内容赏析 ◀

色号已经清楚了，但是画出来的效果怎么样呢？对于消费者比较关注的问题，在详情页中也要有体现。这个版块是细节展示，位于居中的位置，全面展示了所有色号的上妆效果，让消费者一次性看全。内容上环环相扣，形成了一个协调统一的整体。构图上可固定风格，直接套用。

▶ ○ 内容赏析 ◀

当消费者了解到眼影的主要卖点后，会产生一定的购买需求。这时用直线条和小标题来做版面分割，以介绍产品优势到促进购买转变。该版块属于吸引购买页面，应在页面中提供购买路径，以促进商品转化。

/198

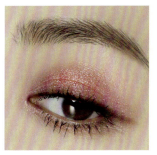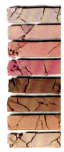

Eyeshadow Palette **#Bloom and Petal**
+ Colorpiece Eyeshadow Prism **#Pink Coddle** + **#Coral lure**

○ 内容赏析

集中注意力、引起兴趣到激发购买欲望，该版块属于关联销售页面，用图文搭配的方式展现了眼影调色板的独特诱惑力，可以看出它会让妆容加分不少。内容上传递出一个信息：用眼影调色板，你会更美。这里再次强调使用本产品能给消费者带来的好处，从而继续刺激消费者的购买欲望。另外，也给消费者更多选择，可以选择单色眼影，也可以购买调色板。

○ 其他欣赏 ○

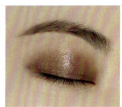

Plum Bell
Plum with the mysterious blue pearl.

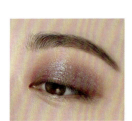

Coral lure # Orange Fizz # Lucir # Pink Coddle

Flush Up # Glorious # Some Brown # Plum Bell

HOW TO USE

For Daily Use : Using your fingtertips, apply eyshadow lightly over eyelid.
To add extra-shine : Using your fingertips or brush, Tap eyshadow softly on the most prominent area of the eyes and inner corner of the eyes.

Artist TIP!
- Use your finger rather than a brush to add an ultimate shine on your eyes.
- To add depth, create makeup with the Artist Eyeshadow Palette.
- For long-lasting shine, use the shadow with the Artist All Fix Eye Primer.

FIND YOUR COLOR

Coral lure # Orange Fizz # Lucir

Powdery Brow Pencil

Composed of 100% pressed powder, asymmetrical brow pencil completes natural yet sculpted eyebrow.

Buy Now

第 7 章 行业典型商业广告赏析

7.4 母婴用品类商业广告设计

母婴用品类消费者普遍对产品成分、品质以及功能比较重视，因为这直接关系到母亲和婴儿的健康问题。广告设计上，也可以从健康和品质出发，让消费者买得放心。育儿、喂养知识也是母婴类消费者所需要的，广告设计也可以从内容营销入手，实现消费者的转化。

7.4.1 妈妈用品广告设计

在孕期和产后,女性的体质比较敏感,因此在选择生活日用品时会对产品安全性有较高要求。在此期间女性使用的产品也会与普通产品有所不同,体现孕产产品的差异性和专业性是商业广告设计的一条思路。当产品可以应用于多个场景时,在广告设计上也可以体现场景转换的需求。

	CMYK 0,0,0		RGB 255,255,255		CMYK 64,0,81,0		RGB 23,232,92
	CMYK 21,2,7,0		RGB 212,236,241		CMYK 11,97,99,0		RGB 230,21,21

○ **思路赏析**

这是一款孕产保健装置,具有缓解压力、监测孕妇和胎儿数据的功能。产品外观与孕产妇的侧面造型相似,弯曲的曲线也模拟了准妈妈隆起的肚子,加之文案的说明,让产品了然于目。

○ **配色赏析**

希望与安全都是绿色所代表的色彩含义,产品、左侧版面背景以及企业标志都选用了绿色,白色作为辅助色,在视觉上给人以清新淡雅的视觉感受。

○ **设计思考**

妈妈用品类商业广告可以将孕产妇或新手妈妈的形象作为设计元素,以让妈妈们能通过图形直观地了解到这个产品是为她们而设计的。

商业广告设计

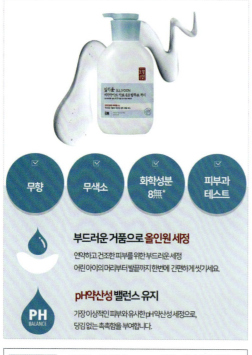

	CMYK	10,5,5,0	RGB	234,239,242
	CMYK	65,24,20,0	RGB	90,167,197
	CMYK	0,0,0,0	RGB	255,255,255
	CMYK	44,99,89,12	RGB	154,32,45

	CMYK	17,17,18,0	RGB	219,212,206
	CMYK	4,9,11,0	RGB	246,237,228
	CMYK	11,29,42,0	RGB	234,195,152
	CMYK	38,31,31,0	RGB	172,171,167

○ 同类赏析 ▲

针对母婴皮肤护理产品，上图展示了产品介绍的部分内容，主要强调了产品无香味、无色素。经过皮肤科测试，安全性有保障。

○ 同类赏析 ▲

准妈妈们对美仍然有追求，上图是孕产服装品牌手机网站页面，孕装的腰围被提高到腹突点上方，看起来舒适贴身，但却不输颜值。

○ 其他欣赏 ○　　　　○ 其他欣赏 ○　　　　○ 其他欣赏 ○

7.4.2 婴儿用品广告设计

每一位父母都希望给宝宝最好的一切，在给宝宝选择婴儿用品时他们会考虑很多，包括产品的安全性、品质以及实用性等。婴幼儿本身是充满童真的，他们具有活泼可爱的特征。因此，婴儿用品的广告设计也要用童真的心来创作，在广告内容上体现产品的健康安全性。

	CMYK 0,73,92,0	RGB 255,103,0		CMYK 9,18,62,0	RGB 245,216,114
	CMYK 63,97,0,0	RGB 134,12,152		CMYK 9,94,86,0	RGB 232,40,39

○ 思路赏析
NINET婴儿用品包括儿童纸尿裤、儿童玩具等多个品类。上图是品牌包装重新设计方案。设计理念以"婴儿的伟大冒险"为出发点，插图中可以看到多个"冒险世界"。

○ 结构赏析
包装以版面分割方式构图，有平均分割构图和三分线构图，婴儿始终处于视觉焦点，可爱的模样大大提高了产品的吸引力，品牌标志置于单独区域，用大号字体凸显。

○ 配色赏析
欢快活泼的橙色代表热情活力，这也是能体现婴儿童真天性的色彩，而饱和度较高的紫色和绿色则作为点缀色与主色调形成对比，配色富有变化，视觉效果醒目突出。

○ 设计思考
包装设计理念把婴儿与产品之间的互动游戏想象成冒险一样，这让品牌包装与众不同，充满了神奇的童话色彩，合适的配色也是品牌与同类竞品产生区别的关键。

商业广告设计

É hora da troca

1. Deixe uma fralda limpa próxima ao local da troca

2. Abra a fralda suja. Levante o bumbum do seu bebê, segurando-o pelos tornozelos. Limpe o excesso do cocô com a fralda. Se seu bebê for um menino, tenha o cuidado de cobrir o pênis com um pano ou uma fralda limpa para evitar um jato surpresa

3. Dobre a fralda suja ao meio sob seu bebê, mantendo a parte limpa para cima logo abaixo do seu bumbum. Agora você vai

	CMYK	RGB
	8,18,0,0	239,217,205
	0,19,24,0	255,221,194
	22,64,51,0	210,120,109
	1,17,25,0	253,224,194

	CMYK	RGB
	4,1,0,0	247,251,255
	20,8,0,0	212,229,255
	12,17,18,0	231,217,206
	77,78,67,42	58,49,56

○ 同类赏析

这是某品牌在社交媒体上分享的图片，图片将婴儿睡椅的使用场景生活化，点击图片可直接进入购买页面，这种推广方式符合社交媒体的属性。

○ 同类赏析

Bepantolbaby在其官网上提供了很多婴幼儿护理知识，上图展示的是换尿布的内容。通过传播有价值的内容可以树立品牌的专业形象。

○ 其他欣赏 ○　　**○ 其他欣赏 ○**　　**○ 其他欣赏 ○**

/204

7.4.3 喂养用品广告设计

婴幼儿喂养用品包括直接入口或者与口接触，用得安心舒适才是父母的首选，因此，商业广告的设计也要体现产品是信赖之选。除此之外，喂食产品的方便性也会影响父母的选择，因此广告还可以从设计上体现产品的方便喂食性，比如单手喂食、耐高温和易清洗等特性。

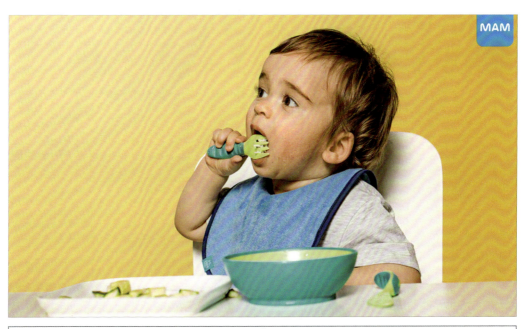

	CMYK 7,16,55,0	RGB 249,222,133		CMYK 54,19,15,0	RGB 126,182,209
	CMYK 7,9,12,0	RGB 241,234,226		CMYK 65,8,35,0	RGB 83,188,184

○ **思路赏析**

成年人使用的餐具并不适合婴幼儿使用，画面中的婴儿在以握持的方式使用婴儿叉，旁边的婴儿碗和婴儿勺体现了这是婴儿餐具套装，传递了这款餐具能让宝宝也学会独立吃饭的信息。

○ **配色赏析**

作为一款针对婴儿喂养的用品，产品色彩是清新的绿色，绿色介于冷暖色系之间，能给人以健康安全的视觉感受，背景是明亮的黄色，色彩搭配柔和亮眼。

○ **设计思考**

婴儿喂养用品的广告设计，用产品使用场景的实拍图是比较能打动消费者的展示方式，在感官上能够体现商品的真实形象，激发产品的购买欲望。

商业广告设计

	CMYK	RGB
	7,15,19,0	240,223,207
	22,77,35,0	210,91,123
	7,7,9,0	242,239,234
	96,84,19,0	27,63,139

	CMYK	RGB
	0,0,0,0	255,255,255
	67,57,50,2	104,109,115
	69,79,84,55	61,38,30
	18,25,37,0	219,196,164

◯ 同类赏析 ▲

Chicco是全球性儿童品牌，广告中强调了品牌创立于1958年，以体现品牌的实力和品质，一只衔着牛奶的鹤代表Chicco对婴幼儿的照顾。

◯ 同类赏析 ▲

用演示的方式展示了婴儿喂养围嘴的便携性，体现出这款产品在室内、室外都可以使用，同时用实拍图来展示围嘴的样式。

◯ 其他欣赏 ◯　　　　◯ 其他欣赏 ◯　　　　◯ 其他欣赏 ◯

/206

深度解析 婴儿用品品牌广告设计

官方网站是婴儿用品营销推广的一条重要渠道。在网站中，banner横幅广告是吸引浏览者的重要信息载体，它占据了网页的黄金位置，同时也是面积最大的一张图片，banner的展示效果直接影响着网页的吸引力。

banner广告除了要有良好的视觉效果外，还要体现网站的特色，让浏览者有点击的欲望，本作品的设计特色鲜明且具有视觉美感。

	CMYK 60,4,88,0	RGB 113,191,69		CMYK 96,77,19,0	RGB 0,74,145
	CMYK 3,0,1,0	RGB 249,253,254		CMYK 54,72,11,0	RGB 143,92,158

商业广告设计

◎ 风格赏析

作为婴儿用品品牌网站首页的banner，选用了草地、小马、恐龙和蝴蝶结等具有童趣的卡通动植物素材进行搭配，设计风格呈现出孩童所喜爱的活泼插画风。欢笑的动物形象也让人感受到快乐氛围，作品整体具有趣味性，能够鲜明地突出品牌特色。

◎ 配色赏析

banner要与品牌形象色相搭配，作品中的主要元素使用了饱和度较高的色彩，色彩方案丰富多彩，使banner看起来春意盎然、活泼自由。虽然色彩丰富但并没有喧宾夺主，主信息区域用蓝绿色彩进行对比，确保主文字内容重点突出，局部则用少量亮眼的色彩点缀，如红色、橙色等，画面色彩充分展示了儿童的活力。

◎ 字体赏析

风格和色彩都具有童趣，那么字体自然要能与之搭配。该作品的主体文字没有选择棱角分明的字体，而是选择了具有卡通气息的字体，字形边缘圆润，具有立体感，造型给人以童真可爱的感觉。

◎ 结构赏析

banner中元素的排序应有先后主次顺序，重要信息要放在左上角和正中央。该作品由左到右分别为产品、小马、恐龙（主体文字）和城堡，最重要的产品信息被放在视线左侧，而主体文字信息则放置在banner正中央。

◀ ○ 层次赏析

作品中的信息内容和图形布局都具有层次感。主要信息用大号字体,再把次要信息字体调小,既保证了文字内容层级分明,又能让主体文字得到突出。图形的叠加顺序分别为草地背景、产品、卡通动物装饰、logo和文字。背景层被用于衬托主体元素,文字层因处于画面最上层而被有效突出,能让浏览者更准确直观地识读广告信息。

○ 其他欣赏 ○　　　○ 其他欣赏 ○　　　○ 其他欣赏 ○

色彩搭配速查

　　色彩搭配是指对色彩进行选择组合后以取得需要的视觉效果，搭配时要遵守"总体协调，局部对比"的原则。本书最后列举一些常见的色彩搭配，供读者参考使用。

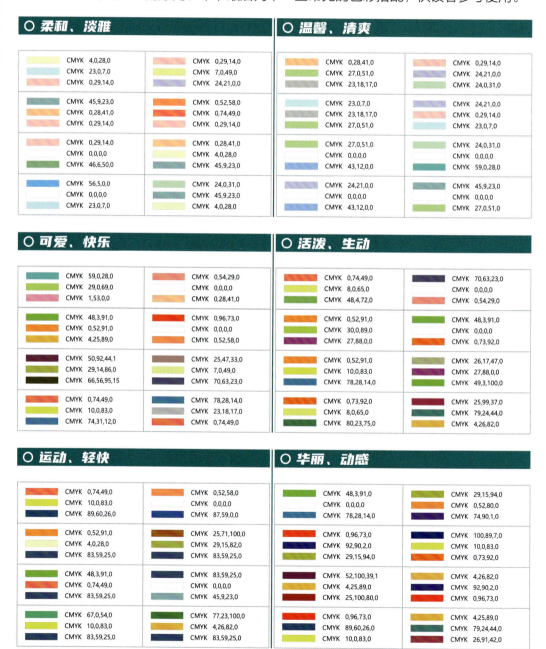

○ 狂野、充沛

	CMYK 52,100,39,1			CMYK 25,100,80,0
	CMYK 10,0,83,0			CMYK 0,0,0,100
	CMYK 100,89,7,0			CMYK 100,89,7,0
	CMYK 100,89,7,0			CMYK 25,92,83,0
	CMYK 10,0,83,0			CMYK 23,18,17,0
	CMYK 25,100,80,0			CMYK 100,91,47,9
	CMYK 25,100,80,0			CMYK 0,0,0,100
	CMYK 79,74,71,45			CMYK 49,3,100,0
	CMYK 29,15,94,0			CMYK 25,100,80,0
	CMYK 0,96,73,0			CMYK 52,100,39,0
	CMYK 79,74,71,45			CMYK 0,0,0,100
	CMYK 0,52,91,0			CMYK 80,23,75,0
	CMYK 67,59,56,6			CMYK 45,92,84,11
	CMYK 0,73,92,0			CMYK 29,15,94,0
	CMYK 79,74,71,45			CMYK 73,92,42,5

○ 明快、明亮

	CMYK 52,100,39,1			CMYK 4,26,82,0
	CMYK 4,25,89,0			CMYK 92,90,0,0
	CMYK 25,100,80,0			CMYK 0,96,73,0
	CMYK 70,63,23,0			CMYK 0,96,73,0
	CMYK 10,0,83,0			CMYK 89,60,26,0
	CMYK 0,96,73,0			CMYK 10,0,83,0
	CMYK 4,26,82,0			CMYK 0,96,73,0
	CMYK 79,24,44,0			CMYK 29,15,94,0
	CMYK 26,91,42,0			CMYK 89,60,26,0
	CMYK 29,15,94,0			CMYK 0,52,80,0
	CMYK 0,52,80,0			CMYK 10,0,83,0
	CMYK 74,90,0,0			CMYK 89,60,26,0
	CMYK 25,92,83,0			CMYK 100,89,7,0
	CMYK 0,29,14,0			CMYK 10,0,83,0
	CMYK 49,3,100,0			CMYK 0,73,92,0

○ 俏皮、花哨

	CMYK 7,0,49,0			CMYK 0,74,49,0
	CMYK 0,0,0,40			CMYK 0,0,0,0
	CMYK 0,53,0,0			CMYK 75,26,44,0
	CMYK 0,53,0,0			CMYK 60,0,52,0
	CMYK 100,89,7,0			CMYK 0,0,0,0
	CMYK 30,0,89,0			CMYK 26,72,17,0
	CMYK 27,88,0,0			CMYK 0,29,14,0
	CMYK 0,28,41,0			CMYK 0,0,0,0
	CMYK 0,74,49,0			CMYK 50,92,44,0
	CMYK 26,72,17,0			CMYK 26,72,17,0
	CMYK 10,0,83,0			CMYK 48,4,72,0
	CMYK 70,63,23,0			CMYK 73,92,42,5
	CMYK 21,79,0,0			CMYK 22,54,28,0
	CMYK 26,17,47,0			CMYK 0,34,50,0
	CMYK 73,92,42,5			CMYK 0,24,74,0

○ 回味、优雅

	CMYK 23,18,17,0			CMYK 0,29,14,0
	CMYK 26,47,0,0			CMYK 0,53,0,0
	CMYK 27,88,0,0			CMYK 24,21,0,0
	CMYK 27,88,0,0			CMYK 47,40,4,0
	CMYK 62,82,0,0			CMYK 4,0,28,0
	CMYK 26,47,0,0			CMYK 0,29,14,0
	CMYK 73,92,42,5			CMYK 0,54,29,0
	CMYK 23,18,17,0			CMYK 0,29,14,0
	CMYK 26,47,0,0			CMYK 0,53,0,0
	CMYK 49,67,56,2			CMYK 25,47,33,0
	CMYK 26,47,0,0			CMYK 23,18,17,0
	CMYK 0,29,14,0			CMYK 0,29,14,0
	CMYK 0,54,29,0			CMYK 50,68,19,0
	CMYK 50,68,19,0			CMYK 0,29,14,0
	CMYK 0,29,14,0			CMYK 26,47,0,0

○ 自然、安稳

	CMYK 29,14,86,0			CMYK 25,46,62,0
	CMYK 7,0,49,0			CMYK 28,16,69,0
	CMYK 26,45,87,0			CMYK 65,31,40,0
	CMYK 0,52,58,0			CMYK 28,16,69,0
	CMYK 47,64,100,6			CMYK 59,100,68,35
	CMYK 29,14,86,0			CMYK 25,71,100,0
	CMYK 29,14,86,0			CMYK 26,45,87,0
	CMYK 67,55,100,15			CMYK 79,24,44,0
	CMYK 24,21,0,0			CMYK 4,26,82,0
	CMYK 48,37,67,0			CMYK 46,6,50,0
	CMYK 26,17,47,0			CMYK 67,28,99,0
	CMYK 79,24,44,0			CMYK 82,51,100,15
	CMYK 67,55,100,15			CMYK 59,100,68,35
	CMYK 50,36,93,0			CMYK 26,45,87,0
	CMYK 25,46,62,0			CMYK 26,17,47,0

○ 冷静、沉稳

	CMYK 7,0,49,0			CMYK 47,65,91,6
	CMYK 46,6,50,0			CMYK 7,0,49,0
	CMYK 67,55,100,15			CMYK 48,4,72,0
	CMYK 88,49,100,15			CMYK 88,49,100,15
	CMYK 61,0,75,0			CMYK 28,16,69,0
	CMYK 27,0,51,0			CMYK 24,0,31,0
	CMYK 67,28,99,0			CMYK 67,55,100,15
	CMYK 29,14,86,0			CMYK 50,36,93,0
	CMYK 56,81,100,38			CMYK 25,46,62,0
	CMYK 89,65,100,54			CMYK 88,49,100,15
	CMYK 67,28,99,0			CMYK 56,81,100,38
	CMYK 26,17,47,0			CMYK 28,16,69,0
	CMYK 67,55,100,15			CMYK 88,49,100,15
	CMYK 7,0,49,0			CMYK 76,69,100,51
	CMYK 46,38,35,0			CMYK 26,17,47,0

商业广告设计

○ 温柔、优雅

	CMYK 50,36,93,0		CMYK 25,46,62,0
	CMYK 4,0,28,0		CMYK 67,59,56,6
	CMYK 26,47,0,0		CMYK 25,47,33,0
	CMYK 26,17,47,0		CMYK 26,17,47,0
	CMYK 79,74,71,45		CMYK 67,59,56,6
	CMYK 53,66,0,0		CMYK 25,47,33,0
	CMYK 50,68,19,0		CMYK 25,46,62,0
	CMYK 26,17,47,0		CMYK 46,38,35,0
	CMYK 65,31,40,0		CMYK 67,59,56,6
	CMYK 76,24,72,0		CMYK 73,92,42,5
	CMYK 23,18,17,0		CMYK 46,38,35,0
	CMYK 50,68,19,0		CMYK 24,21,0,0
	CMYK 50,68,19,0		CMYK 26,17,47,0
	CMYK 47,40,4,0		CMYK 46,38,35,0
	CMYK 24,21,0,0		CMYK 56,81,100,38

○ 稳重、古典

	CMYK 64,34,10,0		CMYK 45,100,78,12
	CMYK 73,92,42,5		CMYK 29,0,69,0
	CMYK 26,17,47,0		CMYK 0,52,91,0
	CMYK 70,63,23,0		CMYK 56,81,100,38
	CMYK 59,100,68,35		CMYK 0,52,91,0
	CMYK 46,6,50,0		CMYK 8,0,65,0
	CMYK 45,100,78,12		CMYK 59,100,68,35
	CMYK 89,69,100,14		CMYK 50,36,93,0
	CMYK 29,15,94,0		CMYK 77,100,0,0
	CMYK 50,92,44,0		CMYK 47,64,100,6
	CMYK 29,14,86,0		CMYK 28,16,69,0
	CMYK 66,56,95,15		CMYK 66,56,95,15
	CMYK 81,21,100,0		CMYK 66,56,95,15
	CMYK 27,44,99,0		CMYK 29,14,86,0
	CMYK 67,59,56,6		CMYK 26,91,42,0

○ 厚重、品位

	CMYK 4,0,28,0		CMYK 83,55,59,8
	CMYK 60,0,90,0		CMYK 47,65,91,6
	CMYK 83,55,59,8		CMYK 29,14,86,0
	CMYK 82,51,100,15		CMYK 92,92,42,9
	CMYK 45,100,78,12		CMYK 65,31,40,0
	CMYK 0,28,41,0		CMYK 47,64,100,6
	CMYK 45,92,84,11		CMYK 83,55,59,8
	CMYK 25,46,62,0		CMYK 26,17,47,0
	CMYK 89,65,100,54		CMYK 92,92,42,9
	CMYK 56,81,100,38		CMYK 73,92,42,5
	CMYK 50,36,93,0		CMYK 67,59,56,6
	CMYK 89,65,100,54		CMYK 92,92,42,9
	CMYK 50,36,93,0		CMYK 92,92,42,9
	CMYK 45,100,78,12		CMYK 45,100,78,12
	CMYK 26,47,0,0		CMYK 23,18,17,0

○ 洁净、高雅

	CMYK 23,18,17,0		CMYK 29,0,69,0
	CMYK 0,0,0,0		CMYK 0,0,0,0
	CMYK 70,63,23,0		CMYK 100,91,47,9
	CMYK 43,12,0,0		CMYK 29,14,86,0
	CMYK 0,0,0,0		CMYK 0,0,0,0
	CMYK 83,59,25,0		CMYK 83,59,25,0
	CMYK 74,34,0,0		CMYK 48,3,91,0
	CMYK 4,0,28,0		CMYK 23,18,17,0
	CMYK 70,63,23,0		CMYK 0,0,0,100
	CMYK 23,18,17,0		CMYK 78,28,14,0
	CMYK 100,91,47,9		CMYK 29,0,69,0
	CMYK 43,12,0,0		CMYK 67,59,56,6
	CMYK 74,31,12,0		CMYK 38,13,0,0
	CMYK 100,91,47,9		CMYK 38,18,2,0
	CMYK 23,18,17,0		CMYK 38,27,0,0

○ 简单、时尚

	CMYK 43,12,0,0		CMYK 83,55,59,8
	CMYK 0,17,46,0		CMYK 0,0,0,0
	CMYK 67,59,56,6		CMYK 46,38,35,0
	CMYK 78,28,14,0		CMYK 46,38,35,0
	CMYK 0,0,0,0		CMYK 23,18,17,0
	CMYK 67,59,56,6		CMYK 83,55,59,8
	CMYK 23,18,17,0		CMYK 67,59,56,6
	CMYK 46,38,35,0		CMYK 23,18,17,0
	CMYK 73,92,42,5		CMYK 64,34,10,0
	CMYK 46,38,35,0		CMYK 65,31,40,0
	CMYK 0,0,0,0		CMYK 23,18,17,0
	CMYK 92,92,42,9		CMYK 67,59,56,6
	CMYK 46,38,35,0		CMYK 46,38,35,0
	CMYK 23,18,17,0		CMYK 23,18,17,0
	CMYK 0,0,0,100		CMYK 0,0,0,0

○ 简洁、进步

	CMYK 92,92,42,9		CMYK 46,38,35,0
	CMYK 48,3,91,0		CMYK 100,91,47,9
	CMYK 83,59,25,0		CMYK 65,31,40,0
	CMYK 100,89,7,0		CMYK 50,36,93,0
	CMYK 27,0,51,0		CMYK 83,59,25,0
	CMYK 79,74,71,45		CMYK 79,74,71,45
	CMYK 67,59,56,6		CMYK 46,38,35,0
	CMYK 48,3,91,0		CMYK 83,59,25,0
	CMYK 100,91,47,9		CMYK 79,74,71,45
	CMYK 83,60,0,0		CMYK 64,34,10,0
	CMYK 28,16,69,0		CMYK 89,60,26,0
	CMYK 79,74,71,45		CMYK 0,0,0,100
	CMYK 100,91,47,9		CMYK 0,0,0,100
	CMYK 23,18,17,0		CMYK 46,38,35,0
	CMYK 89,60,26,0		CMYK 100,91,47,9